U0111016

大展好書　好書大展
品嘗好書　冠群可期

大展好書　好書大展

品嘗好書　冠群可期

棋藝學堂 15

趣味圍棋

馬媛媛　著

入　門

品冠文化出版社

棋　緣

　　8 歲學弈，如今三十餘載，棋趣入髓。

　　愛棋事、棋人，尤其喜歡每天看到俱樂部學棋的小孩子們。他們的童真、童趣，認真對弈的樣子，總讓我生出更多的責任感。

　　責任感很具體：認真對待每一個來學圍棋的孩子；認真佈置學棋環境；認真講課，尤其是認真選擇教材。

　　好的教材，可奠定孩子學棋的脈絡，亦可理解為好教材為孩子圍棋提高鋪設了高鐵軌道。反之，無條理的教材、隨意性大的教材，孩子們沒法適應，如黑暗獨行，提高何從談起？

　　我以自己對圍棋專業的理解，本著為俱樂部孩子負責的初心，認真編寫了本教材。出發

點是老師好謨，孩子好懂，家長可互動。每節課有課前、課中、課後的設計，使孩子們具有學棋的連貫性。每三節課後，還有親子共讀、圍棋故事欄目，讓孩子自然融入博大的圍棋文化之中。

　　緣起愛棋、愛孩子，有了這本書，我們的棋緣也會因這本書而延續。

馬媛媛

目 錄

6 入 門

第一課
圍棋的起源、發展與禮儀

【**教學要求**】懂文明，講禮貌。

圍棋的起源

　　圍棋是一種起源於中國，興盛於東亞，並逐漸傳播到全世界的智力運動。琴棋書畫是中國古代四大藝術，源遠流傳。琴棋書畫所說的棋，指的就是圍棋。

　　「堯造圍棋，教子丹朱。」在中國古代傳說中，圍棋是堯發明的，在古籍書典中有多處記載，堯發明圍棋，製造圍棋，本意是為了開發智慧、陶冶性情的。

　　其實，這些說法都不過是推測而已，堯舜之說只是編織的美妙傳說，從圍棋的發展演變史看，圍

棋經過了由簡單到複雜，棋子由少到多，著法由單一到多樣的發展變化過程。時間跨越數千年，集聚了無數勞動人民的智慧和經驗，逐漸被改進、被豐富，最後形成現在的圍棋。

目前，世界上圍棋的普及率以及競技水準，以中、日、韓三國較高，世界冠軍大多誕生在這三個國家。近些年歐美國家大多成立了圍棋協會，有力推動了圍棋運動的發展。每年有影響力的比賽有歐州圍棋大會、美國圍棋大會，參加的愛好者雲集。

圍棋正以嶄新的步伐邁向世界。

圍棋的禮儀

圍棋是一項高雅的競技運動，也是一門藝術、一種文化。因此，圍棋的精神對於棋手來說尤為重要，下棋的人首先有弈德，再要懂基本禮儀。在棋藝進步的同時，還要提高自身的品格與修養。

一、弈德

1. 參加比賽不應遲到，遲到是對對方很不禮貌的行為。

2. 對局前，雙方應握手，或點頭示意，以表尊重。

3. 下棋時，坐姿應保持端正，不要歪坐。

4. 思考後手再拿子，不應抓子、拍打或玩棋子。

5. 落子無悔（棋子不允許隨意移動）。

6. 對方思考時，不應隨意離席、走動或是觀看他局。

7. 對局時對方因故離席，回來時自己有告訴對方棋下在哪裡的義務。

8. 局後，雙方應收好棋子，整理好棋具，互道「謝謝」方可離席。

二、禮儀

1. 黑棋的第一手應下在右上角。此禮儀來源於日本，黑棋的第一手棋如果是占角的話，則應下在右上角，把距離對方右手最近的左上角留給對方，表示對對方的尊敬。

2. 對局前猜先時，水準較弱方請高手抓子，弱方猜子；年幼者請年長者抓子，幼方猜子；遇男女對局，請女士抓子，男士猜子。

猜子方法：猜子方取出一枚或兩枚棋子，表示對手抓子的單或雙數，猜對拿黑棋，反之拿白棋。

在積分制循環賽中，電腦編排，號碼前者黑，無需猜子。

第二課
棋盤、棋子與落子正確位置

【**教學要求**】認識棋具，正確落子。

棋　盤

一、標準棋盤 19×19，橫 19，豎 19，共 361 個交叉點。

	角		上邊		右		
左 上 星		星		星	上 角		
			中腹				
左邊 星		中腹	天元	中腹	星	右邊	
			中腹				
左 星 下		星		星	下 角		
	角		下邊		右		

二、在遠古傳說中棋盤寓意大地，棋子寓意天空，所以有天圓地方之說。

三、棋盤有四個角，代表一年四季。

四、棋盤有四條邊，代表方位，分別為**上邊**、**下邊**、**左邊**、**右邊**。

五、棋盤中間的點叫**天元**，別名又叫「太陽」。它的四周叫**中腹**，又叫草肚皮。

六、中國圍棋規則規定，黑 185 交叉點勝，白 177 交叉點勝。

【圍棋術語】星位

棋盤上共有 9 個星位，也就是棋盤上的 9 個小黑點，分別是角星（4 個），邊星（4 個），天元星（1 個）。標注星位，是為了方便棋盤定位。

棋　子

一、分黑白兩色，黑子先行。

二、黑棋共有 181 顆子，白棋共有 180 顆子，相加後就是棋盤 19×19 的 361 個交叉點。

三、棋子的材質很多，有玻璃的、貝殼的、瓷器的、瑪瑙的……

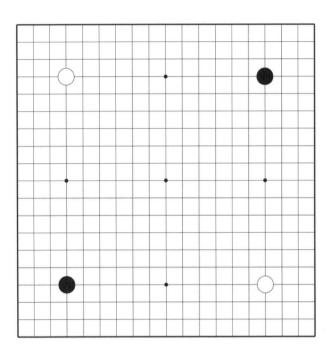

落 子

一、棋子落子很講究，每顆棋子要準確放在交叉點上，如圖1，每顆棋子要像「小釘子」一樣釘在棋盤上，輕放擺正。

圖1

二、落子後，不能隨意移動，如圖 2，落子無悔。

三、棋子必須放在交叉點上，如圖 3，隨意擺放均為無效棋子。

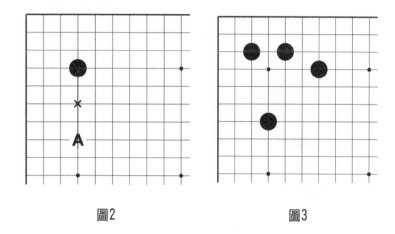

圖2　　　　　　圖3

優雅落子

下圍棋的手法是非常優雅的。

優雅落子的方法：

1. 用拇指和食指從棋盒中捏住一顆棋子。

2. 食指連同棋子退後，同時中指向前伸出準備接住棋子。

3. 用中指和食指的指甲蓋夾住棋子。

4. 食指向前伸開，手掌張開。

落子時要注意：

1. 不能觸動盤上的其他棋子。

2. 下子時要果斷。

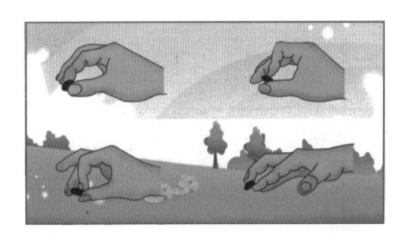

下圍棋的好處

圍棋作為中國傳統優秀文化瑰寶,現在已成為素質教育的載體,圍棋素質的培養和提高促進了學員學習成績的直線上升,許多學員在各類語數大賽中獲獎,也應驗了「磨刀不誤砍柴工」的道理,無數的事實證明學習圍棋有以下好處:

一、邏輯思維更嚴密

圍棋別名「手談」,顧名思義屬於動腦不動嘴的活動,在對局的過程中必須步步為營,再加上反覆對弈練習,自然有助於邏輯思維的發展。此外,下棋時如何突破盲點、尋找新的路徑等練習,也有助於激發創意思維。

二、專注力更強

下棋過程中,除了思考自己的棋路,還必須時刻觀察對手如何出招,想不專心都難哦。

三、全局觀更好

圍棋講究勝負，一招失誤就可能導致全盤皆輸，所以可由此培養寶寶統觀全局的意識。

四、空間概念更廣

圍棋是一種無中生有的遊戲，棋子雖然是在平面棋盤上移動，但佈局攻守可是必須先在腦子裡有立體圖像的推演才能出手哦！

五、EQ 更高

學圍棋注重對局禮儀，但在對弈過程中難免會有輸贏，如果能做到勝不驕、敗不餒，調整心態重新出發，那對於孩子的性格培養將會有積極的影響。

六、記憶力更強

曾經有科學研究報告指出，下圍棋可以促進右腦發展，並強化腦部全面資訊統籌與處理能力，還能增強記憶力。

第三課

氣

【教學要求】掌握氣的數法。

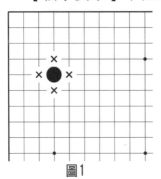

圖1

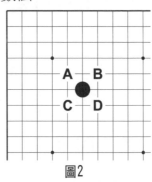

圖2

圖1為氣的基本型。一顆子有四口氣。氣:指棋子緊挨著直線,如圖1「×」線,沒有氣不能在棋盤上存活。

圖2中的ABCD都不是棋子的氣,因為是斜線。

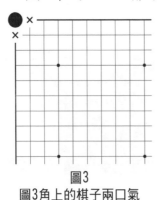

圖3
圖3角上的棋子兩口氣

圖4
圖4邊上的棋子三口

　　【棋諺曰】金角銀邊草肚皮（注：角用的子少，效率高；邊用的次之；中腹用的子多）。此棋諺也代表了下棋的一般順序，先角後邊再中腹。

　　【圍棋術語】氣，可解釋為交叉點，也可以理解為逃跑方向。

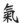

氣

豎的兩子六口氣　　　　橫的兩子六口氣

豎的三子八口氣　　　　拐彎的三子七口氣

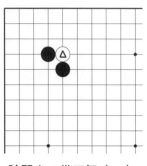

請問白⚬幾口氣（　）

請問白⚬幾口氣（　）

數氣（一）　請在（　）內填寫幾口氣

（　）

（　）

（　）

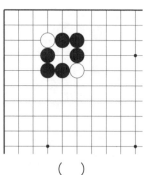

（　）

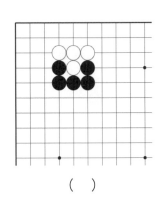

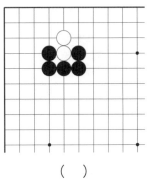

（　）　　　　　　　　（　）

數氣（二）　　請在（　　）內填寫幾口氣

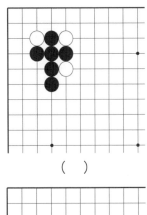

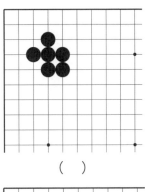

（　）　　　　　　　　（　）

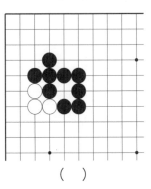

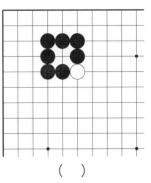

（　）　　　　　　　　（　）

22 入 門

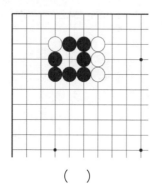

()

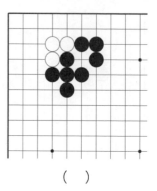

()

第四課

打 吃

【**教學要求**】掌握打吃的手法。

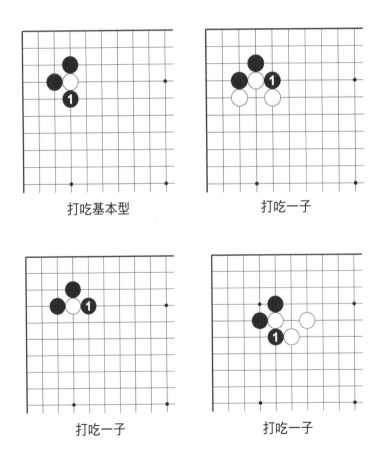

打吃基本型　　　　　　　　打吃一子

打吃一子　　　　　　　　　打吃一子

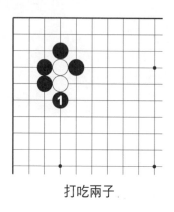

打吃兩子

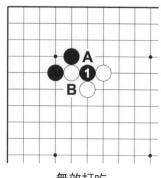

無效打吃
黑1打吃，被白在A位提掉
一子，所以打吃無效

【圍棋術語】打吃，進攻手法，使對方棋子變重，變成一口氣。

打　吃

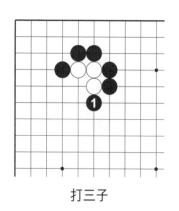

打三子

雙方互打

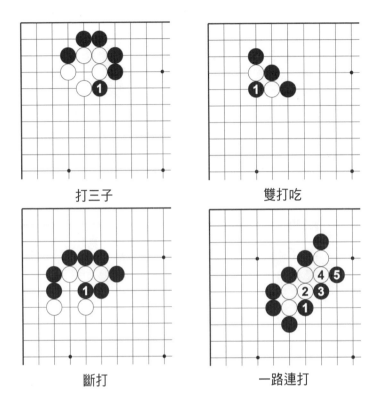

打三子　　　　　　　　　雙打吃

斷打　　　　　　　　　　一路連打

打吃練習（一）　請用 1 手打吃白棋

打吃練習（二）　請用 1 手打吃白棋

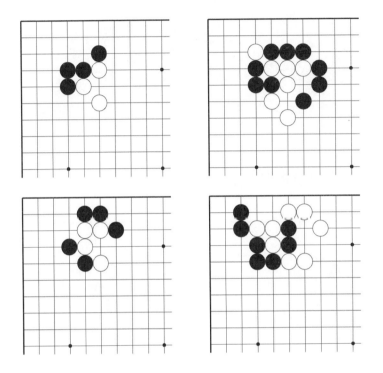

第五課

提 子

【教學要求】學會氣盡提子。

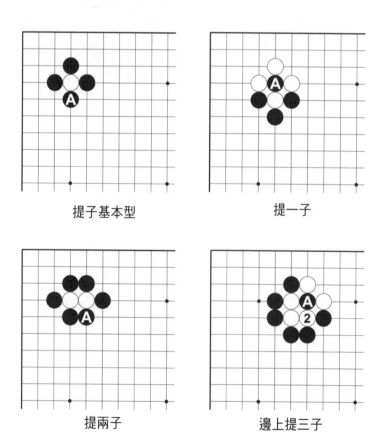

提子基本型

提一子

提兩子

邊上提三子

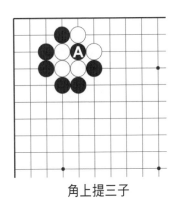

角上提三子

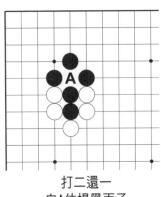

打二還一
白A位提黑兩子
黑再回提白A位一子

【圍棋術語】提子又叫拔子，把對方沒氣的棋子從棋盤上拿走。

提 子

初學常犯提子錯誤

長龍中間提子白⊿四子以為可提，其實對方連著

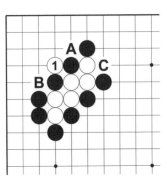

白①打吃，黑應在C位提不急於AB兩點連接只連不提

30 入 門

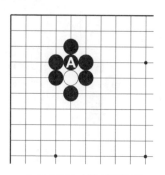

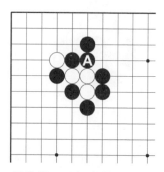

白子已死，黑A提無意
義，已死的子無需提

黑Ａ提三子無意義，已死
的子無需提

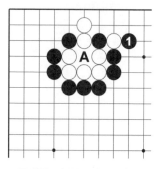

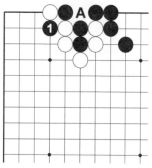

只顧打吃黑❶打吃應走
A位拔掉白五子

黑❶打吃應走A位救被打吃
的三子只顧打吃

提子練習（一）　請用 1 手棋子提子（全部黑先）

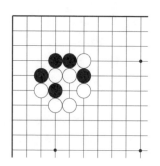

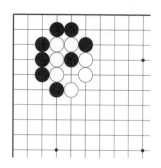

提子練習(二)　請用 1 手棋子提子(全部黑先)

帝堯造圍棋的傳說

相傳，上古時期堯都平陽，平息協和各部落方國以後，農耕生產和人民生活呈現出一派繁榮興旺的景象。但有一件事情卻讓帝堯很憂慮，散宜氏所生子丹朱雖長大成人，十幾歲了卻不務正業，遊手好閒，聚朋囂訟鬥狠，經常招惹禍端。

大禹治平洪水後不久，丹朱坐上木船讓人推著在汾河西岸的湖泊裡蕩來蕩去，高興地連飯也顧不上吃了，家也不回了，母親的話也不聽了。

散宜氏對帝堯說：「堯啊，你只顧忙於處理百姓大事，兒子丹朱越來越不像話了，你也不管管，以後怎麼能替你幹大事呀！」

帝堯沉默良久，心想：要使丹朱歸善，必先穩其性、娛其心，教他學會幾樣本領才行。便對散宜氏說：「你讓人把丹朱找回來，再讓他帶上弓箭到平山頂上去等我。」

時丹朱正在汾河灘和一群人戲水，忽見父親的幾個衛士，不容分說，強拉扯著他上了平山，把弓箭塞到他手裡，對他說：「你父帝和母親叫你來山

上打獵，你可得給父母裝人啊。」

丹朱心想：射箭的本領我又沒學會，咋打獵呢？丹朱看山上荊棘滿坡，望天空白雲朵朵，哪有什麼兔子、飛鳥，這明明是父親母親難為自己！「哼，打獵我就是不學，看父母能把我怎麼樣！」

衛士們好說歹勸，丹朱就是坐著動也不動。一夥人正吵嚷著，帝堯從山下被攙扶著上來了，衣服也被掛破了。看到父帝氣喘吁吁的樣子，丹朱心裡不免有些心軟，只好向父帝作揖拜跪，唱個喏：「父帝這把年紀要爬這麼高的山，讓兒上山打獵，不知從何說起？」

帝堯擦了把汗，坐到一塊石頭上，問：「不肖子啊，你也不小了，十七八歲了，還不走正道，獵也不會打，等著將來餓死嗎？你看山下這麼廣闊的土地，這麼好的山河，你就不替父帝操一點心，把土地、山河、百姓治理好嗎？」丹朱眨了眨眼睛，說：「兔子跑得快，鳥兒飛得高，這山上無兔子，天上無飛鳥，叫我打啥哩。天下百姓都聽你的話，土地山河也治理好了，哪用兒子再替父帝操心呀。」

帝堯一聽丹朱說出如此不思上進、無心治業的話，歎了一口氣說：「你不願學打獵，就學行兵征

戰的石子棋吧，石子棋學會了，用處也大著哩。」
丹朱聽父帝不叫他打獵，改學下石子棋，心裡稍有
轉意，「下石子棋還不容易嗎？坐下一會兒就學會
了」。丹朱扔掉了箭，要父親立即教他。

　　帝堯說：「哪有一朝一夕就能學會的東西，你
只要肯學就行。」說著拾起箭來，蹲下身，用箭頭
在一塊平坡山石上用力刻畫了縱橫十幾道方格子，
讓衛士們撿來一大堆山石子，又分給丹朱一半，手
把著手地將自己在率領部落征戰過程中如何利用石
子表示前進後退的作戰謀略傳授講解給丹朱。

　　丹朱此時倒也聽得進去，顯得有了耐心。直至
太陽要落山的時候，帝堯教子下棋還是那樣的盡心
盡力。在衛士們的催促下，父子倆才下了平山，在

乎水泉裡洗了把臉，回到平陽都城。

　　此後一段時日，丹朱學棋很專心，也不到外邊遊逛，散宜氏心裡也踏實些。帝堯對散宜氏說：「石子棋包含著很深的治理百姓、軍隊、山河的道理，丹朱如果真的回心轉意，明白了這些道理，接替我的帝位，是自然的事情啊。」

　　孰料，丹朱棋還沒學深學透，卻聽信一幫人的壞話，覺得下棋太束縛人，一點自由也沒有，還得費腦子，犯以前的老毛病，終日朋淫生非，甚至想用詭計奪取父帝的位置，散宜氏痛心異常，大病一場而逝。帝堯十分傷心，把丹朱遷送到南方，再也不想看到丹朱，還把帝位禪讓給經過他三年嚴格考察認為有德有智有才的虞舜。

　　虞舜也學帝堯的樣子，用石子棋教子商均。以後的陶器上便產生圍棋方格的圖形，史書便有「堯造圍棋，以教丹朱」的記載。今龍祠鄉晉掌村西山便有棋盤嶺圍棋石刻圖形遺跡。

 親子共讀

圍棋的別名

圍棋最早別名 —— 弈

萬物皆有初，要說別名妙語也就從最早的說起。圍棋最早的別稱——「弈」據史料記載，最早出現春秋時期《論語・陽貨》。其中「飽食終日，無所用心，難矣哉！不有博弈者乎？為之猶賢乎已。」中的「弈」就是最早用以描述圍棋的句子。

也許古人也愛偷懶，一個字比兩個字寫著方便，於是在後來的《說文》《孟子》等文中，「弈」被廣泛地代指圍棋所使用，甚至在先秦的諸多典籍中「弈」的出現也是屢見不鮮，而「圍棋」卻很少出現，可見「弈」在當時已是廣泛使用的書面用語，其應用程度甚至遠遠超過了「圍棋」，大有喧賓奪主之勢。

圍棋最神話別名 —— 爛柯

「爛柯」是圍棋的另一個別名，其中暗藏著一

個著名的神話傳說。

南北朝時代的《述異記》一書中曾記載，晉代浙江信安郡有一座石室山，有一個名叫王質的樵夫進山砍柴，途遇對弈的仙人，駐足觀望，忘卻了時間，一局看罷才發現手裡砍柴的斧子都已生銹，斧柄更是腐朽成灰，頓時大驚，一路狂奔回家，方知同輩人已早不在人間。

正所謂，山中方一日，世上已千年。就因為這個神話故事，石室山被後人稱之為「爛柯山」。

圍棋也被人們稱之為「爛柯」。蘇東坡、白居易、王安石等名家都曾遊覽過爛柯山並留下了諸多詠歎的詩文，其中唐朝詩人孟郊的一首《爛柯山石橋》：「樵客返歸路，斧柯爛從風，唯餘石橋在，猶自凌丹紅。」讓爛柯一典盛傳棋界，成為了圍棋經久流傳的別稱。

圍棋最靈動別名——烏鷺

妙語一直認為在所有動物中，鳥類是最輕盈靈動的精靈，所以將此別稱冠以最靈動的頭銜。

古時候的棋子均為玉石所做，色澤瑩潤明亮，是只有貴族才可享有的娛樂活動。茶餘飯後的達官

貴人們擺開陣勢，敲棋擊枰，發現黑白交錯同色相連的棋子猶如結伴遷徙的鳥兒在三尺紋枰構築的純淨天空翱翔飛舞，鳥類色彩各異，或五彩斑斕或雙色交錯，單單純色的卻種類不多，正巧烏鴉、白鷺各為黑白，正如棋子分明的兩色，圍棋別稱「烏鷺」由此而來。

妙語收集到最早提及烏鷺的詩文是唐朝詩人解縉的大作：「雞鴨烏鷺玉楸枰，群臣黑白競輸贏。爛柯歲月刀兵見，方圓世界淚皆凝。河洛千條待整治，吳圖萬里需修容。何必手談國家事，忘憂坐隱到天明。」

直到了宋元年間才開始出現大量以烏鷺代指圍棋的詩文，可見烏鷺一稱的傳播過程稍顯緩慢，好在已流傳至今並被眾人所熟知。

圍棋最大氣別名——方圓

自盤古開天闢地就有天圓地方之說，圍棋棋盤為方在下，棋子為圓在上，故得別名「方圓」。

圍棋之黑白如白雲黑土均為自然之色，棋盤以木為料如樹木吸取了自然之精華，太陰極虛為黑白之交錯輪迴，《易經》之說占天卜地均用方圓之

理，圍棋變幻莫測又遵循自然，在古時備受人們的喜愛也體現了人們對自然奧妙探究的渴望。

在《歷代神仙通鑒》中就有：「此謂弈枰，亦名圍棋，局方而靜，棋圓而動，以法天地，自立此戲，世無解者。」的記錄。

也有一種說法是圍棋棋子最初是方形的，直到後來才變成了圓形，主要因為「方圓」作為圍棋的別稱出現得較晚，但在新疆吐魯番阿斯塔那第187號唐墓中出土的《仕女弈棋圖》絹畫中圍棋子已是圓形，所以至於之前的棋子究竟是方還是圓還有待探討。

圍棋最魅惑別名──木野狐

變幻萬千，令人傾其心智的圍棋猶如狐狸精幻化的美麗女子，人們一旦受其迷惑，便難以自拔，沉醉不已。據邢居實的《拊掌錄》記載：「人目棋枰為木野狐，言其媚惑人如狐也。」「木野狐」之稱由此而來。

說來也是奇怪，圍棋之色乃最為古樸的黑白兩色，棋盤也是純木所製樸實無華，卻有難以估量的魅力，讓人們可以為它廢寢忘食不知困倦，許多

文人墨客更是為之傾倒，以至於我們的孔大聖人感嘆：「飽食終日，無所用心，難矣哉。不有博弈者乎？為之猶賢乎已。」對癡迷圍棋的人頗為不齒。

「木野狐」雖然也是圍棋的別名之一，其用意卻是勸誡世人不要過分沉迷於遊戲之中。小賭怡情，大賭傷身之理，愛好者不可不察。

圍棋最近密別名　手談與坐隱

妙語把「手談」「坐隱」列為最近密別名主要源於它們均出自《世說新語‧巧藝第二十一》猶如一母同胞，關係近密。

在魏晉南北朝時期圍棋盛行，尤為受到士人階層的喜愛，「手談」一詞就是晉人發明的，而「坐隱」也是在這個時期被提出的。

在《世說新語‧巧藝》中有：「王中郎以圍棋是坐隱，支公以圍棋為手談。」的描寫，王中郎是指東晉名士王坦之，支公則是指名僧支道林。

在瞭解了當時的文化背景和手談與坐隱的深層含義後，妙語覺得這種說法似乎有點顛倒，若是「王中郎以圍棋是手談，支公以圍棋為坐隱」倒是可信度比較高。

「手談」一詞的出現與當時士人階層玄言清談之風大有關係，名士清談以老、莊、易「三玄」為談資。兩晉時期談風尤勝，王坦之為士人階層，自然也會受到這種風氣的影響，藉助「清談」的概念提出「手談」是順理成章的。

再說支公通曉佛理，遠離塵世，又好圍棋，在紋枰之中尋求隱逸歸隱，提出「坐隱」的說法也是合情合理的。

第六課
打劫與禁入點

【教學要求】懂得打劫，理解禁入點。

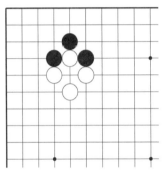

打劫基本型

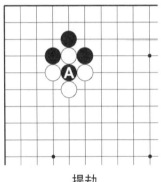

提劫

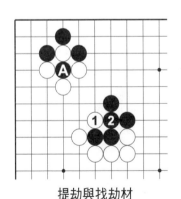

提劫與找劫材

黑Ⓐ提劫後，白不能馬上提，
需隔一手後再提，如白①打找
劫，黑❷接，白再提

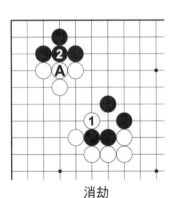

消劫

黑Ⓐ提劫後，白不能馬上提，
需隔一手後再提，如白①打找
劫，黑❷接，消劫

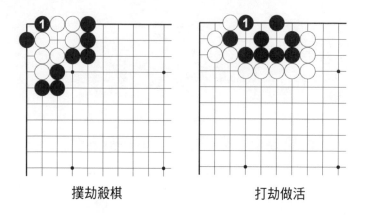

撲劫殺棋　　　　　　　　打劫做活

【圍棋術語】劫，圍棋分活棋、死棋。暫時不活的棋就是劫。

禁入點

對方有氣不能入的交叉點叫**禁入點**，但提子不算禁入點。

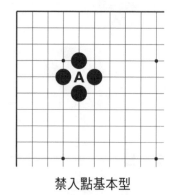

禁入點基本型

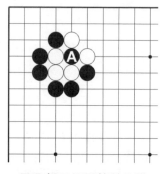

黑Ⓐ提三子不算禁入點

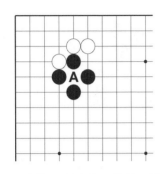

黑A位放入自連接不算禁入點

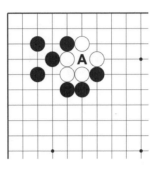

黑A位放入是禁入點

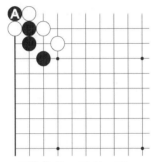

黑Ⓐ位放入是禁入點

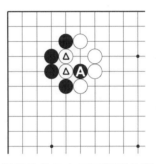

黑Ⓐ位放入有氣不算禁入點

打劫 請找出是打劫的棋型並在（ ）內畫 ✓

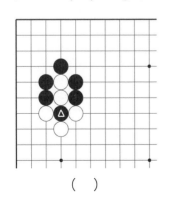

（ ）

（ ）

()　　　　　　()

()　　　　　　()

注：⚫代表黑棋當前所下的子。

禁入點

黑 △ 是禁入點嗎？如果是，請在（　）內畫
✓；如果不是，畫 ×。

（　）　　　　　　（　）

（　）　　　　　　（　）

（　）　　　　　　（　）

注：**Ⓐ** 代表黑棋當前所下的子。

第七課

連 接

【**教學要求**】掌握連接的常用方法。

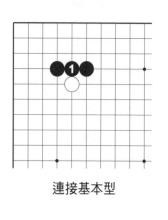

連接基本型

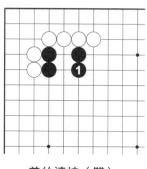

美的連接（雙）

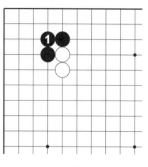

連接

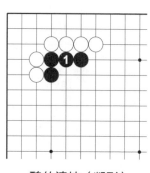

醜的連接（凝形）

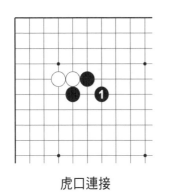

虎口連接

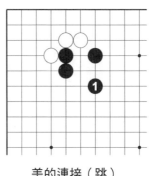

美的連接（跳）

【圍棋術語】接，又叫連、粘、接，讓己方棋子氣更多。

連　接

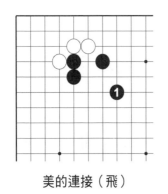

美的連接（飛）

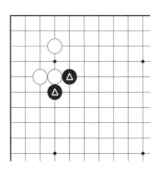

連接黑棋的方法有幾種
思考一

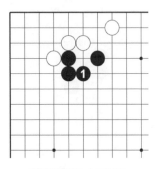

醜的連接（愚形）

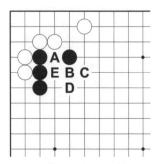

ABCDE五種連接方法請選擇最佳下法
思考二（　）

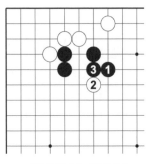

醜的連接（團形）

請用一手棋連接黑▲兩子
思考三

連接練習（一）　請用 1 手棋連接黑棋

連接練習（二） 請用 1 手棋連接黑棋

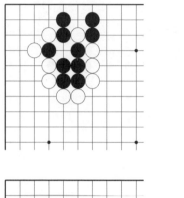

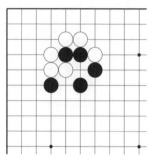

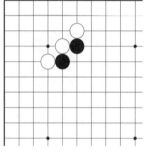

第八課

分 斷

【**教學要求**】掌握分斷的常用方法。

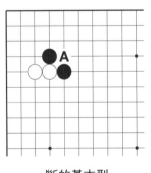

斷的基本型

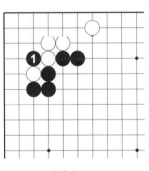

斷吃一

黑❶斷開白棋

斷吃二

扭十字相互斷開

斷吃三

【圍棋術語】斷，又叫分斷，把對方棋子分開，讓對方棋子氣變少。

分　斷

常用的各種斷（欣賞篇）

黑❶沖斷

黑❶碰斷

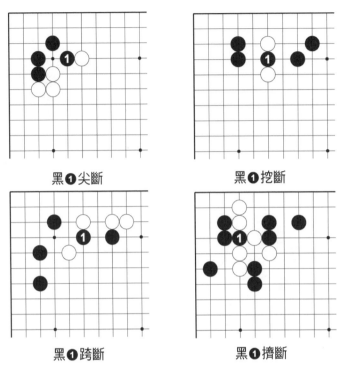

黑❶尖斷　　　　　　黑❶挖斷

黑❶跨斷　　　　　　黑❶擠斷

　　沖、尖、跨、碰、挖、擠為圍棋常用手段，先欣賞再記憶，隨著水準提高再應用。

分斷練習（一）　請用1手棋分斷白棋

分斷練習（二） 請用 1 手棋分斷白棋

兩個徒弟

大約在戰國初期，有一個非常有名的圍棋高手名字叫弈秋，他的棋藝相當精湛，打遍當時的棋界無敵手，是當時的圍棋第一高手。

想跟弈秋學習圍棋的人很多，可是，弈秋很認真地挑了兩個有天賦的徒弟。他們都非常聰明。大徒弟憨厚、老實，做事情非常認真；二徒弟天生聰明過人，不過，有時候愛耍點小聰明。

弈秋開始認真教兩個徒弟，大徒弟學棋很認真，一心一意學習弈秋講授的內容。每次聽課都專心致志，甚至窗戶外面有鑼鼓奏琴的聲音都不能讓他分神，他的心思全部放在了領會老師所教的棋藝中了。

二徒弟總覺得老師教得太簡單，聽一遍，就覺得自己已經完全領會了。上課的時候總是三心二意。有一次上課，他看到窗外有一隻非常漂亮的鳥落在樹枝上，那隻鳥歡快地在樹枝上唱著美妙的

歌，不時還抖動幾下絢麗的羽毛，頭不停地來回搖看，似乎是在對二徒弟說：「你出來與我玩呀！」二徒弟看著樹上的鳥非常入迷。心裡想，如果這隻漂亮的小鳥能夠是我的就好了，可以讓它每天給我唱歌聽，還可以看著它扭動美麗的羽毛，就忘記了弈秋老師正在上課。

　　他隨手拿出身上藏著的彈弓，裝上一個石子，用一隻眼睛認真地瞄著那隻鳥，這時候，弈秋老師大聲問道：「你在做什麼！」

　　二徒弟被這聲音嚇了一跳，手突然一斜，石子射了出去，可惜打偏了，小鳥受到驚嚇，撲打著翅膀飛走了。

　　弈秋狠狠地批評了二徒弟，二徒弟看到老師生氣了，就說一定改。

　　可是二徒弟總是改不掉愛「溜號」的壞習慣，逐漸的大徒弟和二徒弟的水準就拉開了。後來，雖然弈秋很盡心地教授兩個徒弟，但由於兩個徒弟的學習態度不一樣，取得的成績也不一樣。

　　認真學習的大徒弟成為了一代大師，那個三心二意的二徒弟卻一事無成，只會對著別人吹噓自己是弈秋的徒弟，卻始終不敢真的去與高手下棋。

　　這個故事說明，學好圍棋的先決條件是態度要認真，要專心致志。如果不認真學習，再聰明也會一事無成。

　　注：「溜號」，中國東北方言。注意力不集中，偷偷走開。

 親子共讀

圍棋常見口訣

《圍棋十訣》

一、不得貪勝。　　六、逢危須棄。

二、入界宜緩。　　七、慎勿輕速。

三、攻彼顧我。　　八、動須相應。

四、棄子爭先。　　九、彼強自保。

五、捨小就大。　　十、勢孤取和。

圍棋規則

棋之盤，方十九，三百六十一叉點。

黑白子，黑先走，黑勝只須一八五。

交叉口，氣相連，氣盡棋亡最自然。

遇打劫，停一手，防止全局形再現。

行　棋

棋相連，搶出頭，攻防斷點是關鍵，

長若爬，跳若行，隔二三間若跑奔。

抱成團，是愚形，行棋舒展講效率，

有打吃，常保留，弱敵走強我自弱。

扭十子，長一方，二三子頭要連扳，

補斷點，要講形，接雙飛虎拆一邊。

形若散，需整形，惡形凝重好形輕，

搶出頭，行棋處，跳飛長扳需用心。

被切斷，吃棋筋，征枷悶追撲不歸，

也可棄，尋轉換，最忌走棋兩邊重。

第九課

逃　子

【**教學要求**】掌握逃子的常用方法。

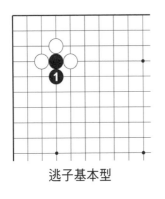

逃子基本型

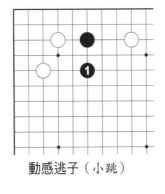

動感逃子（小跳）

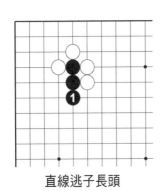

直線逃子長頭

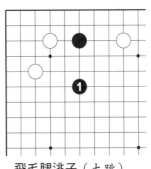

飛毛腿逃子（大跳）

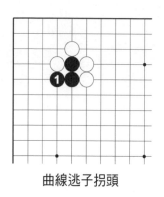

曲線逃子拐頭

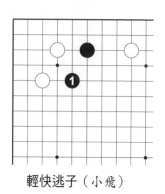

輕快逃子（小飛）

【圍棋術語】逃子，保護己方棋子，氣變長。

逃　子

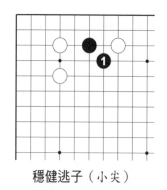

穩健逃子（小尖）

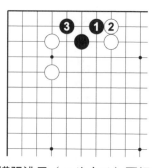

慌張逃子（二線求活）不好

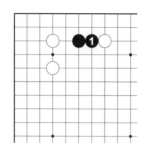

東撞西撞逃子（頂）不好

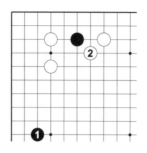

不聞不問逃子（脫先不管）不好

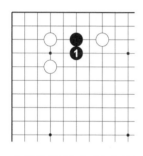

小挪步逃子（併）不好

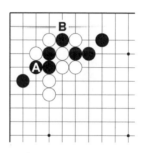

選擇逃子（選價值大的子逃）

逃子練習（一）　（全部黑先，救出△子）

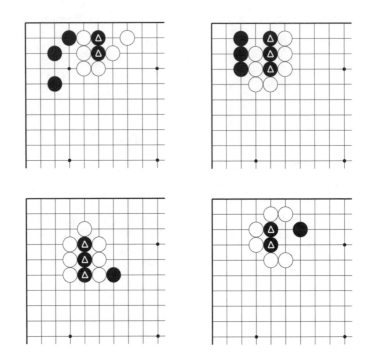

逃子練習（二）　（全部黑先，救出 ❹ 子）

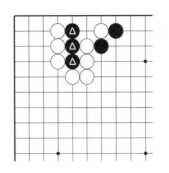

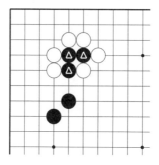

第十課

征 子

【教學要求】掌握征子、引征的常用方法。

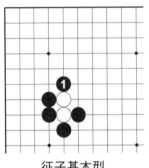

征子基本型

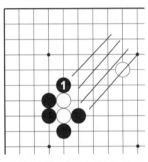

四條斜線是否有對方棋子
偵查是否有對方援兵棋子

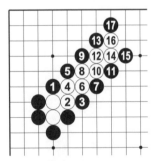

一路開心打吃，
在對方棋子前方打吃

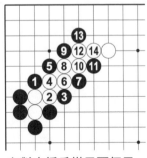

有對方援兵棋子不征子

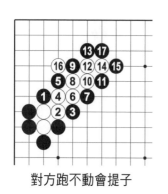

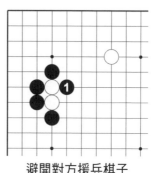

對方跑不動會提子　　　　　避開對方援兵棋子

【圍棋術語】征子，又叫扭「羊」頭，吃子方法之一，一路打吃為標準下法。

征　子

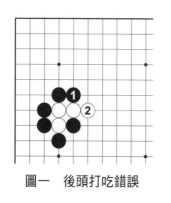

圖一　後頭打吃錯誤　　　　　圖一　正解

圖二　往有援兵方向打吃錯誤

圖二　正解

圖三　假征子錯誤

圖三　正解

引　征

把己方征子損失儘量減低（斜線引征）

白⊘引征為有力一手，如直接走A位，黑有
右下方一子援兵，不奏效

續上圖，黑❶解除征子危機，白①在右下角獲利。
引征的作用很大，要認真學會引征手段

引征　請用 1 手棋表示引征（全部黑先，引征累△子）

征子

請用 1 手棋表示征子（全部黑先，征掉自 ⍋ 子）

爛柯的傳說

晉朝時有一位叫王質的人，有一天他到信安郡的石室山（今浙江省衢州）去打柴。看到一童一叟在溪邊大石上正在下圍棋，於是把砍柴用的斧子放在溪邊地上，駐足觀看。看了多時，童子說「你該回家了」，王質起身去拿斧子時，一看斧柄（柯）已經腐朽了。王質非常奇怪。回到家裡後，發現家鄉已經大變樣，無人認得他，提起的事，有幾位老者，都說是幾百年前的事了。原來王質到石室山打柴誤入仙境，遇到了神仙，仙界一日，人間百年。

後來，後人就把「爛柯」作為圍棋的一個別名。

親子共讀

看圍棋如何調節幼兒的性格

現代幼稚教育注重個性、能力和思維三方面的培養。在大力提倡素質教育的今天，越來越多的孩子對圍棋有了濃厚的興趣。棋類活動對幼兒性格的影響較為顯著，特別是對個性有著雙向調節作用。

一、好動的孩子

好動是孩子們的天性，靜坐則較為困難，因此他們注意力集中的時間比較短，特別是四五歲的孩子最多只能專注下 10 分鐘的棋。但經過一段時間的訓練，孩子們對局時，注意力高度集中可達三四十分鐘，甚至更長的時間。許多家長反映孩子們學棋之後能安靜地「坐」下來了。

二、自卑怯弱的孩子

有的孩子特別不愛運動，他們膽小、膽怯，離不開父母。圍棋是兩個人對局的遊戲，還可以更換不同的對手，在對局中讓小朋友之間互幫互學，漸

漸地，孩子會對圍棋產生興趣，性格也開朗、活潑起來。

對於自卑的孩子，則由一盤盤的勝利幫他們培養自信心；一次次地表揚使他們建立優越感，使他們逐漸克服心理障礙，成為一個活潑可愛的孩子。

三、莽撞猶豫的孩子

有些孩子性格暴躁，容易衝動，下棋時也是不計後果，但屢次失敗的結局使他學會了謹慎，在選擇一個變化之前認真計算，這樣學習一段時間後，家長普遍反映孩子在學習數學等課程時謹慎了許多。

四、任性的孩子

大多數的孩子在家裡的地位如同「皇帝」，完全不考慮別人的感受。贏得起，輸不起，輸了棋便大哭大鬧，摔棋打人，什麼事都做得出來。

利用圍棋挫折教育的特點，讓孩子明白這是一種鬥智鬥勇的公平遊戲，要想贏棋只有靠自己的努力，哭鬧撒潑都不管用。久而久之，他也能面對失敗，性格豁達起來。

第十一課
關門吃

【**教學要求**】理解關門吃的意思與著法。

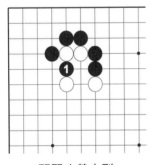

關門吃基本型

關門吃三子

基本型續
如白①執意跑三子黑走A位開心
提掉白①跑錯誤

關門吃兩子

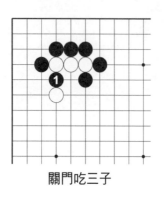

關門吃三子

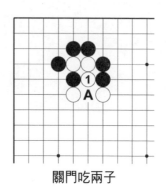

關門吃兩子

【圍棋術語】關門，理解為斷的一種，與自己相鄰的棋子組合作戰，包圍對方棋子。

關門吃

判斷關門吃走法的對與錯（請在括弧內畫「✓」與「×」）。

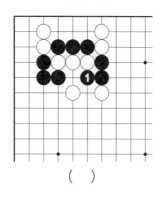

（　）

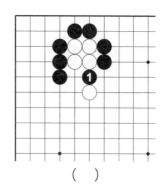

（　）

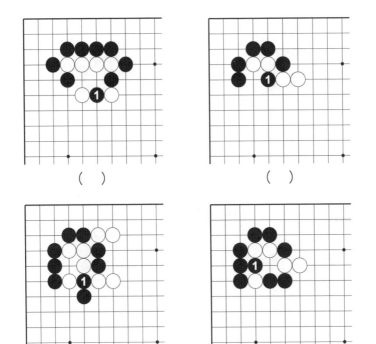

（　）　　　　　　　　　（　）

（　）　　　　　　　　　（　）

關門吃練習（一）　（全部黑先，吃掉白△子）

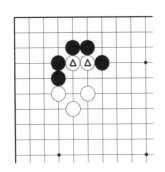

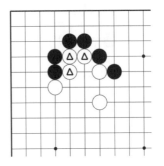

關門吃練習（二）　　（全部黑先，吃掉白⊿子）

第十二課

抱　吃

【教學要求】理解抱吃的意思與手段。

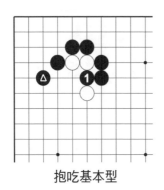

抱吃基本型

基本型續
黑❶沖斷白②擋，黑❸斷打白④
再跑撞到⚪抱吃手臂上黑A位開
心吃掉白④子

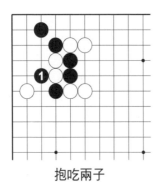

抱吃兩子

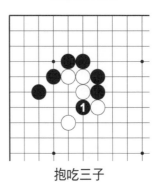

抱吃三子

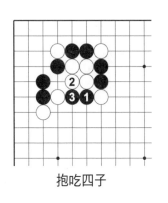

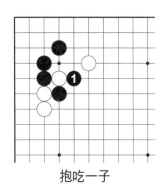

抱吃四子　　　　　　　　　　抱吃一子

【圍棋術語】抱吃，吃子方法的一種。第一步常用到斷或打吃。抱的意思就是己方的一顆棋子，像「手臂」一樣，把對方棋子抱住、吃掉。

抱　吃

判斷抱吃走法的對與錯（請在括弧內畫「✓」與「×」）。

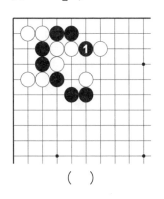

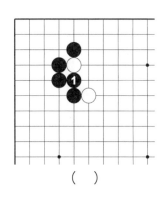

（　　）　　　　　　　　　　（　　）

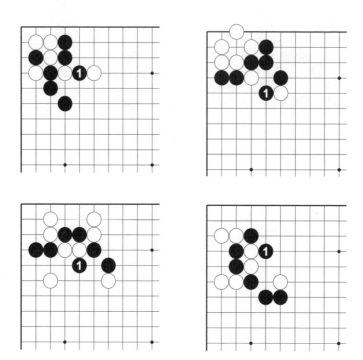

抱吃練習（一）　（全部黑先，吃掉白⊿子）

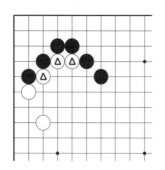

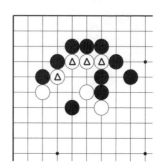

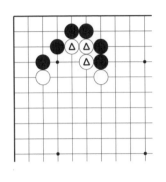

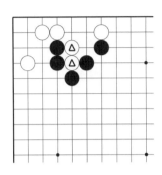

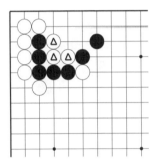

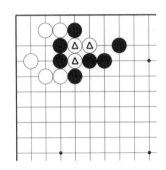

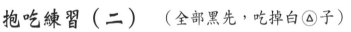

抱吃練習（二）　（全部黑先，吃掉白△子）

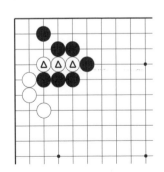

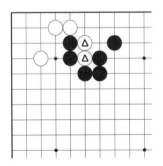

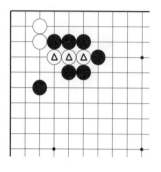

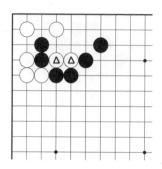

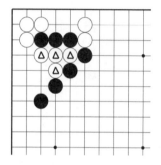

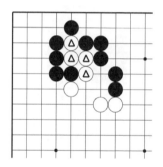

【**教學要求**】理解撲吃的意思與手法。

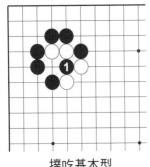

撲吃基本型

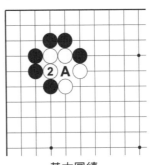

基本圖續
白2提子後，黑3可在A位反提
白三子，完成抖吃

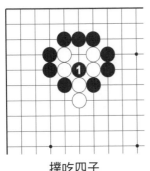

撲吃四子

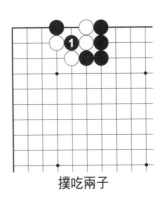

撲吃兩子

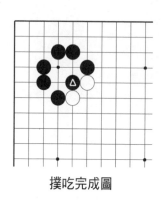

撲吃完成圖

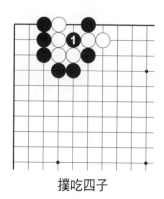

撲吃四子

【圍棋術語】撲吃，吃子方法的一種，第一步常用到斷。先送一顆子再吃對方數顆子。

撲　吃

全部黑先，用一手棋撲吃白子。

撲吃練習（一） （全部黑先，吃掉白△子）

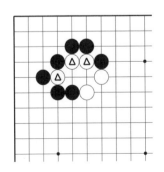

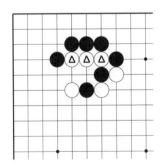

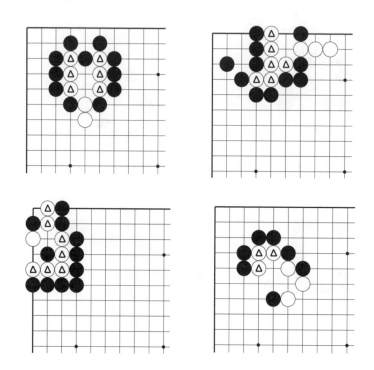

撲吃練習（二） （全部黑先，吃掉白⊙子）

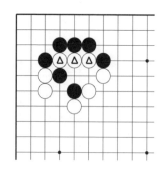

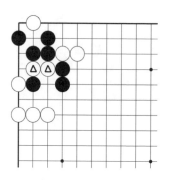

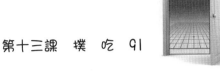

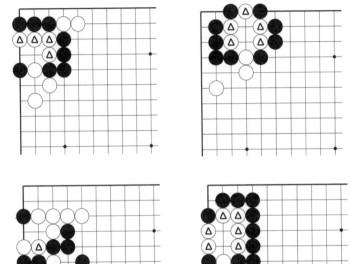

王積薪仙師授藝

王積薪是唐朝時期的大國手，是著名的「棋待詔」，具傳說他的棋藝完全是從神仙那裡學習、得到的。

王積薪初時下棋並不出色，但他非常喜歡下棋，興趣極大，白天泡在棋裡，晚上睡覺夢見的都是圍棋，各種變化在夢裡直打轉。

有一天夜裡，王積薪做了一個夢，他夢見一條清龍盤旋於屋頂，龍嘴一張吐出了九部棋經，王積薪把九部棋經從前到後看了一遍，九部棋經的內容就記下來了。後來龍走書沒，王積薪一著急就醒過來了。原來是一個夢。

不過棋經中的內容歷歷在目，王積薪就按照夢中的記憶把棋經中的內容記錄成書。從此王積薪每天鑽研棋經，學習研究，研究學習，沒有白天沒有黑夜（一個成功的人，一定是付出了比別人多得多的功夫，付出了極大的努力），王積薪的棋藝進步飛快，水準迅速提高，不久成為唐朝的國手，被聘為「棋待詔」，聽候皇帝招遣下棋和整理棋書。

「安史之亂」時，王積薪隨唐玄宗一行入蜀避難。蜀道的艱難有「難於上青天」之說，到處都是高山峻嶺，懸崖絕壁，然在青山綠水之中，白雲纏繞山間，好一處人間仙境。

一天王積薪獨自外出，信步而行。不知走了多遠，見到深山中有一戶人家。因天色已晚，無法回歸，只得前往借宿。

王積薪拍門而進，一看這家只有婆媳倆人，本來指望借宿一晚，這會兒倒不好意思說了。那婆婆見王積薪欲言又止的樣子，已是看穿了他的心思，就對他說：「你是來借宿的吧？我給你備好火盆和

茶水，你就在屋簷下休息吧。」

夜深人靜，山風呼嘯，王積薪獨自坐臥在屋簷下，心中想著國家局勢的動盪，忍不住哀聲歎氣，可是自己對此又無能為力，只能下好自己的圍棋便是。想到這裡，王積薪靜下心來，思考著自己平時尚未弄明白的一些棋局變化。

突然住在西屋的婆婆說：「夜深人靜，難以入睡，我們下一盤棋如何？」東屋的媳婦說：「那好呵！深山夜寒，正好遣興。」

王積薪一聽很是驚奇，沒想到在這深山之中，還有會下圍棋的人。再一看兩個屋子都黑著燈，而且兩人還不在一起，各在一屋，這棋怎麼下呢？

正在納悶，東屋的媳婦說：「我走東五南9路。」西屋婆婆說：「我應東五南12路。」王積薪知道她們是在下盲棋。他趕緊拿出紙筆將婆媳說過的棋譜記錄下來。

王積薪發現婆媳兩人的招法，都是一些從來沒有見過的奇招，下到第36著，婆婆說：「這盤棋你已經輸9路，不用再下了吧？」媳婦過了一會回答說：「是的，咱們不下了。」

第二天清晨，婆媳兩人起來後，王積薪因為昨

晚聽了她們下棋，知道她們水準很高，就恭恭敬敬地向她們請教。那婆婆見王積薪誠心誠意，就教了他十來種變化。

王積薪還想多學點，老婆婆說：「你只要會了這一些，就能成為天下無敵的高手了。」說完後，房子和婆媳兩人都不見了。

王積薪這才知道遇到了神仙。後來，王積薪經常拿出婆媳二人下過的三十六招棋進行揣摩、研究，始終不能弄明白其中的奧妙。

由於這局棋是王積薪在入蜀的路上得到的，所以王積薪就給它起了個「鄧艾開蜀勢」的名字。

家長心得

孩子學習圍棋大發現 —— 學習漸漸好起來了

兒子小學三年級，各方面我都很滿意，就是學習時常讓我操心。

兒子聰明好動，但是注意力不集中。因為上課走神的問題，老師不止一次把我叫到學校談話。窗外的小鳥、飄零的落葉、汽車鳴笛等都能使兒子上課時的注意力開小差。

有次期中考試，老師發現他盯著牆角發呆，走到他身邊敲桌子他才回過神來，老師問他在幹什麼，他回答說他在看牆角的蜘蛛。

老師跟我反覆強調過，孩子的成績時好時壞，都是因為愛走神，如果孩子的注意力能夠集中在學習上，他的成績一定會有提高。為此，我想了不少辦法，嘗試過鍛鍊孩子注意力的遊戲，也嘗試過報培訓班，但孩子的學習依然沒有起色。

　　孩子的爸爸是個圍棋迷，雖然水準不高，但每逢空閒，便約樓下的鄰居來家裡下幾盤棋。最近，我發現兒子喜歡觀戰，托著下巴一動不動地看，有時還會支上兩招，時間長了他還能與他爸爸下幾手。不愛學習反而愛下圍棋，使我們更加擔心孩子的學習成績。

　　令我們沒想到的是，兒子期末考試的成績非常好，但一想到可能下次考試成績又掉下來，我們的喜悅之中就包含了更大的隱憂。

　　這次開家長會，老師單獨把我留了下來。這次老師不但沒有批評他注意力不集中，還表揚了他，最讓我驚訝的是老師說他現在注意力非常集中，思考問題時，不管周圍多吵多亂都影響不到他，還對我採取的教育措施給予了高度的表揚，希望我能夠鞏固教育成果，爭取更大的進步。

　　我滿腹狐疑，我採取什麼教育措施了，成果怎麼就這麼明顯呢？

　　晚上與他爸爸仔細回想，發現這個學期最大的不同就是他喜歡上了圍棋。我試探著與孩子交談，孩子的一句話引起了我的注意，他說學習就像下圍棋，需要認真地思考。看來還真是圍棋的功勞啊。

　　我聽從了老師的建議，為了鞏固成果，爭取更大的進步，我多方打聽、比較考察了辦學實力、教練師資以及其他家長的回饋，我在當地知名圍棋培訓班給孩子報了名。

　　透過循序漸進地學習圍棋，現在，孩子成績優秀，而且非常穩定。在生活中不經意間就解決了孩子的大問題、我的大心病，這都要歸功於具有千年歷史的圍棋。孩子身上有同樣問題的家長不妨也來參考一下吧。

第十四課
雙打吃

【**教學要求**】掌握雙打吃的著法。

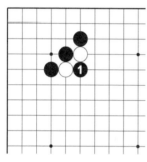

雙打吃基本型

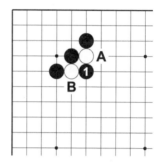

如黑❶雙打,白跑A黑B位提,白跑
B黑A位提,總有一邊能吃掉

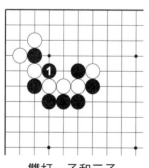

雙打一子和三子

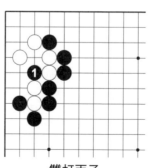

雙打兩子

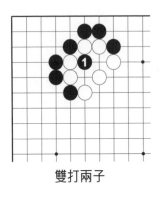
雙打兩子

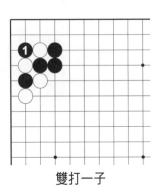
雙打一子

【圍棋術語】雙打吃，吃子方法的一種。分別打吃對方棋子兩邊，總能吃掉一邊。

雙打吃

全部黑先，標出一手棋，打吃兩處白子。

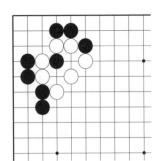

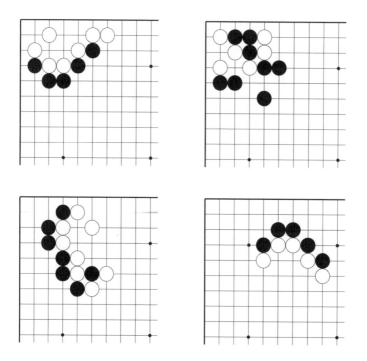

雙打吃練習（一）　（全部黑先，雙打吃白⊕子）

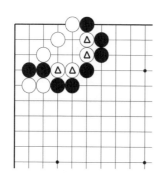

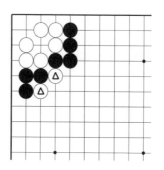

雙打吃練習(二)　（全部黑先，雙打吃白△子）

黑白雙方共有幾個雙打吃
黑（　）個 白（　）個

黑白雙方共有幾個雙打吃
黑（　）個 白（　）個

第十五課

接不歸

【教學要求】學會吃接不歸的著法。

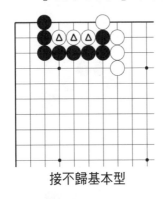

接不歸基本型

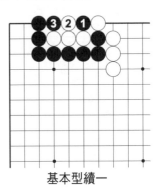

基本型續一

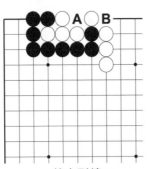

基本型續二
這是前圖黑❸後的圖形。白走A
黑B位提白走B黑A提。對方接不
上俗稱接不歸

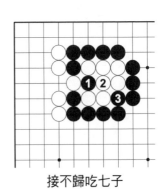

接不歸吃七子

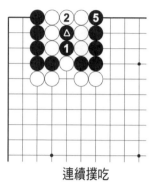

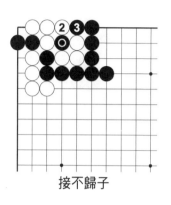

連續撲吃　　　　　　　　　　接不歸子

黑❶撲白②提兩子，黑❸再撲入
①位，白④再黑▲提，黑❺繼續
打吃完成接不歸

【圍棋術語】接不歸，吃子方法的一種。與撲
吃類似，手法比撲吃複雜，第一步相同。

接不歸

全部黑先，關鍵的第一手棋走哪？

接不歸練習（一）　（全部黑先，吃掉白⊙子）

接不歸練習（二）　（全部黑先，吃掉白⒜子）

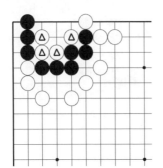

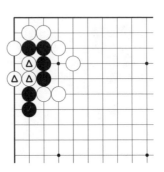

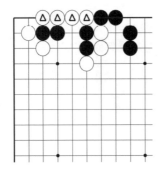

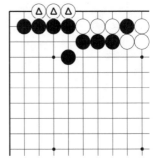

第十六課

枷　吃

【**教學要求**】掌握枷吃的著法。

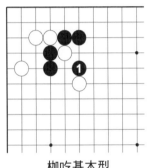

枷吃基本型

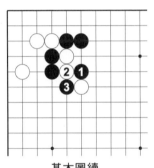

基本圖續
黑❶跳枷，白②硬沖出黑❸斷
吃，完成跳枷吃，白②錯誤

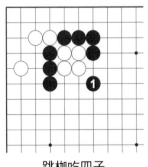

跳枷吃四子

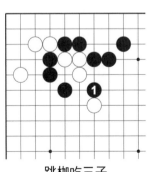

跳枷吃三子

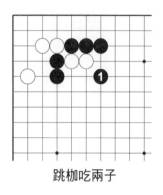

跳枷吃兩子

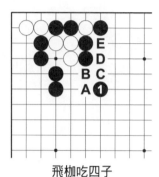

飛枷吃四子
黑❶如在A跳枷白B位沖出，
黑C擋白D斷，黑E接白在❶
位打，可逃跑

【圍棋術語】枷吃，吃子方法一種。枷在對方棋子斜線前方落子，分跳枷、飛枷兩種，跳枷較常用。

枷　吃

全部黑先，第一手棋要點在哪？

枷吃練習（一）　（全部黑先，吃掉白⊿子）

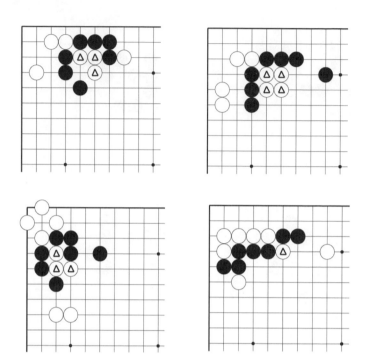

枷吃練習（二）　（全部黑先，吃掉白△子）

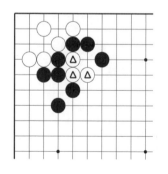
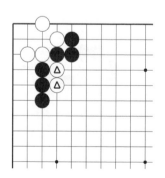

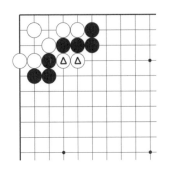

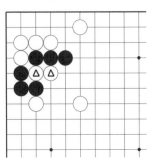

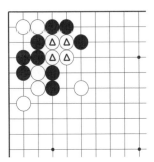

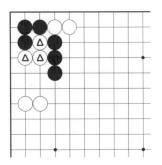

天 技

從前有四兄弟，分別叫伯仁、仲義、叔禮、季智。伯仁希望將來學有所成做老師，仲義希望學習輔佐別人成就大業，叔禮希望學習為別人看相算命，而唯獨季智希望學習天技。

父親問他：「天技是什麼技藝？」季智說：「下圍棋就是天技！」於是四個兒子各自為自己的理想而努力學習。

十年之後季智的學問取得了大成就，他憑一手棋藝獨步天下。而伯仁、仲義、叔禮三個的學業卻越來越困難，於是他們向父親求教說：「為什麼我們所學習的東西這麼難以成功呢？」

父親也百思不得其解，只是狐疑地說：「這是什麼原因呢？難道是因為你們所學的技藝，比不上季智的棋藝那麼能啟發人的智力嗎？」

於是伯仁、仲義、叔禮退下去與季智一起討論起下棋的道理來。

又過了三年，伯仁、仲義、叔禮在各自的學問上都取得了很高的成就。

親子共讀

圍棋小百科

一、業餘段位

業餘段位分為級和段兩個階段。

水準從低到高依次是：32 級、31 級、20 級、15 級、10 級、5 級、2 級、1 級。

段位分：1 段、2 段、3 段、4 段、5 段。全國業餘賽事前 6 名為 6 段，第一名業餘 7 段等段格。一般而言，相臨兩個段格的水準差距是一個子。

要想獲得相應段位和級位，需參加縣、區、市等各級定段定級比賽。

二、專業段位

中國的專業段位均由國家授予，每年中國棋院都統一組織一次國家專業段位升段比賽。

專業段位從低到高依次是專業初段、專業二段……專業八段、專業九段。

注意：專業段位的標注是漢字。專業棋手之間

儘管段位有一定差距，但水準差距並不大。

定段組要求水準在業餘 5 段（含）以上，年齡在 25 歲以下。不管多少棋手報名參賽，每年能夠成為專業棋手的名額有 25 個，其中男 20 人，女 5 人。目前中國在冊的專業棋手約有 500 人左右。

三、級位認證 30 ～ 1 段

根據台灣圍棋協會規定，級位為 30 ～ 1 級，數字越少代表棋力越強，30 級是最基礎的程度，最強為 1 級。

四、台灣職業圍棋升級制度

台灣的職業圍棋段位制度，早期為應昌期先生所推動的中國圍棋會（九品～一品）的職業士制度。2000 年中環集團董事長翁明顯出資推動職業圍棋，另成立台灣棋院，段位為了與國際接軌設立為職業一段～九段。

第十七課
吃子方法綜合複習

【教學要求】掌握征子、關門吃、抱吃、撲吃、雙打吃、接不歸、枷吃等常用吃子方法。

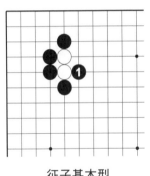

征子基本型

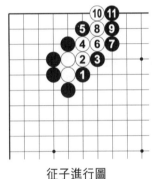

征子進行圖

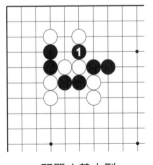

關門吃基本型

關門吃進行圖

抱吃基本型

抱吃進行圖

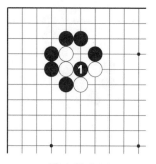

撲吃基本型

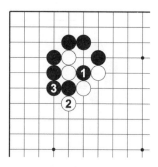

撲吃進行圖

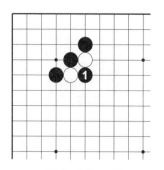

雙打吃基本型

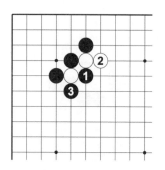

雙打吃進行圖

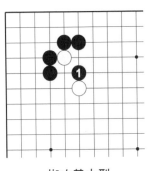

枷吃基本型

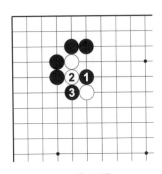

枷吃進行圖

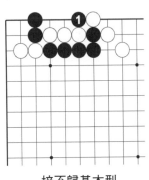

接不歸基本型

接不歸進行圖

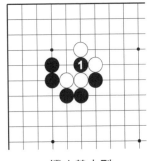

撲吃基本型

◎跳和▲飛

●斷打基本型

●打吃基本型

第十八課
期中複習

知識點歸納

一、圍棋為中國人發明，屬「琴」「棋」「書」「畫」四大藝術範疇。傳說堯發明圍棋，教子丹朱，陶冶性情，增長智慧。晉代張華對圍棋已有記載，有近 5000 年的歷史。

二、棋盤有橫豎十九道，俗稱經線、緯線，棋盤中標識的九個黑點分別代表四個角、四條邊、一個天元。

三、棋子要放在十字交叉點上，圍棋規定黑棋先行，最後的勝負黑棋需 185 個交叉點勝，白棋 177 個交叉點勝。

四、棋子的氣很重要，是存活在棋盤上的基本條件。一顆子四口氣，棋子在對殺時氣多者勝。

五、**打吃**：讓對方棋子變成一口氣。

六、**提子**：必須把對方沒有氣的棋子從棋盤上拿走。

七、**打劫**：打劫在棋盤上是一種有趣的現象，棋子半死不活透過打劫可以活。

劫：理解為在棋盤上獲利。

八、**禁入點**：放入的棋子屬無氣狀，即為禁入點，但一放入可提掉對方棋子不算禁入點。

九、**棋子連接與分斷**：連自己的子，氣會變得越來越多。斷對方的子，氣會變得越來越少。

十、**逃子**：保護自己的棋子，逃的方法有：長、拐頭、連接等。

十一、**征子**：一路打吃，打吃的位置在對方棋子前方。

十二、**關門吃**：要找到打吃和斷的位置。

十三、**抱吃**：要找到打吃的位置。（把對方棋子打到自己有「手臂」棋子的位置）

十四、**撲吃**：要找到打吃和斷的位置。（先送一子或數子）

十五、**雙打吃**：要找到打吃和斷的位置。（把對方左右的子各打成一氣）

十六、**枷吃**：要走在吃棋子斜線的前方。

十七、**接不歸**：要找到打吃和斷的位置。（先送一子或數子）

第十九課
死活基本型（真眼篇）

【**教學要求**】掌握做真眼的基本方法。

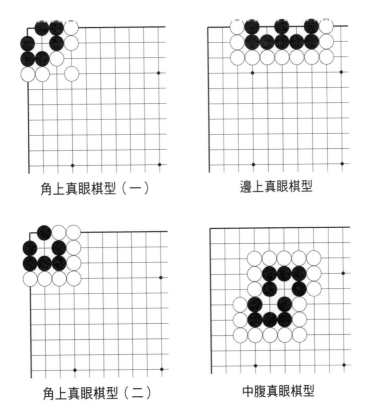

角上真眼棋型（一）　　　　　　邊上真眼棋型

角上真眼棋型（二）　　　　　　中腹真眼棋型

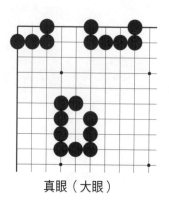

真眼（小眼）　　　　真眼（大眼）

【圍棋術語】眼，棋子存活在棋盤上的最核心條件，兩眼以上真眼為活棋。

真眼：所有己方棋子手拉手，無中斷點為真眼。

真眼（一）

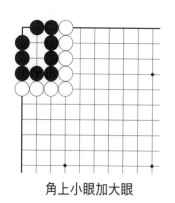

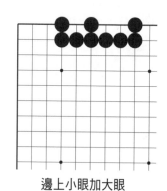

角上小眼加大眼　　　　邊上小眼加大眼

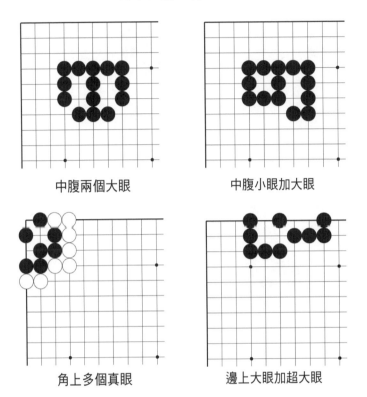

中腹兩個大眼　　　　　　　中腹小眼加大眼

角上多個真眼　　　　　　　邊上大眼加超大眼

真眼練習（一）　請用 1 手棋做活（全部黑先）

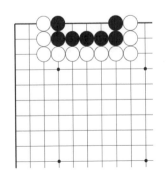 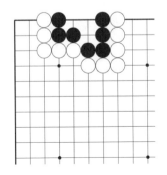

真眼練習（二）　請用 1 手棋做活（全部黑先）

第二十課

死活基本型

（假眼篇）

【**教學要求**】掌握破眼的基本方法。

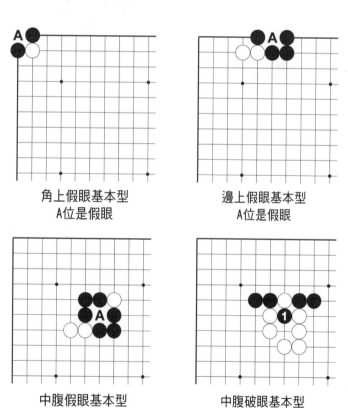

角上假眼基本型
A位是假眼

邊上假眼基本型
A位是假眼

中腹假眼基本型
A位是假眼

中腹破眼基本型

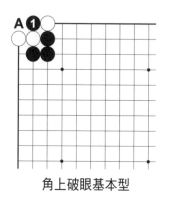

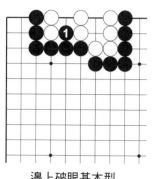

角上破眼基本型　　　　　　　邊上破眼基本型

【圍棋術語】假眼，沒成為真眼的棋型，有中斷點的棋型，沒有邊接的棋型統稱為假眼。

常用破眼手段有：擠、撲、沖、斷等。

破眼　請用 1 手棋破眼（全部黑先）

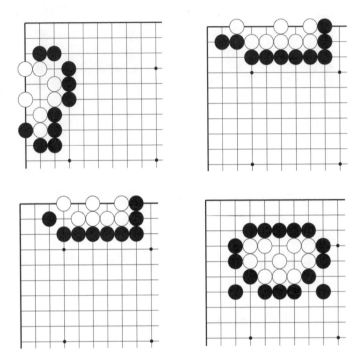

破眼練習(一)　請用 1 手棋破眼(全部黑先)

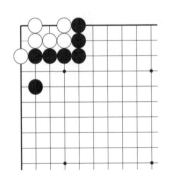
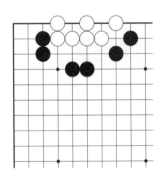

破眼練習（二） 請用 1 手棋破眼（全部黑先）

第二十一課
死活基本型
（聚殺篇）

【**教學要求**】掌握聚殺的基本方法。

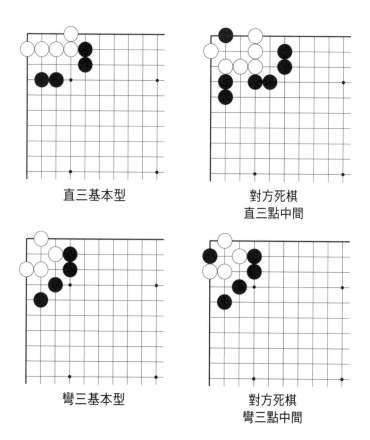

直三基本型

對方死棋
直三點中間

彎三基本型

對方死棋
彎三點中間

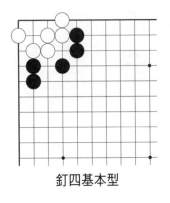

釘四基本型

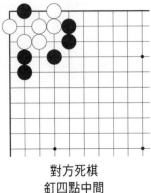

對方死棋
釘四點中間

【圍棋術語】聚殺，把對方的棋型聚集成彎三、直三、釘四、梅花五、刀五、葡萄六等，再點中間對方死棋。

聚殺的要點

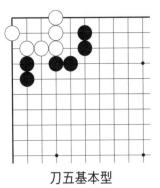

刀五基本型

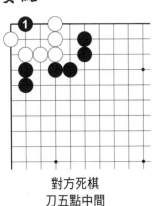

對方死棋
刀五點中間

梅花五基本型

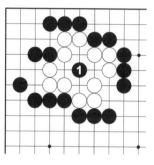

對方死棋
梅花五點中間

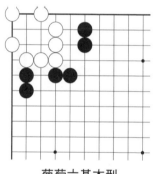

葡萄六基本型

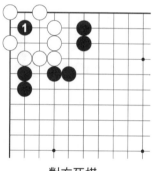

對方死棋
葡萄六點中間

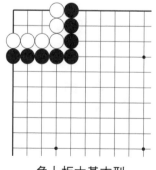

角上板六基本型

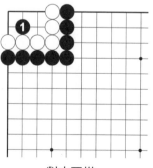

對方死棋
角上板六點中間

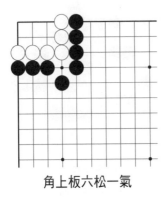

角上板六松一氣

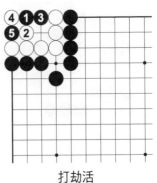

打劫活
角上板六松一氣

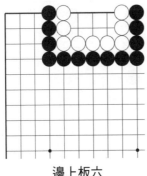

邊上板六

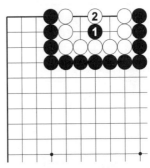

❶點②夾，活棋
邊上板六，永遠活棋

聚殺練習(一)　請用 1 手棋聚殺(全部黑先)

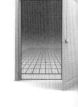

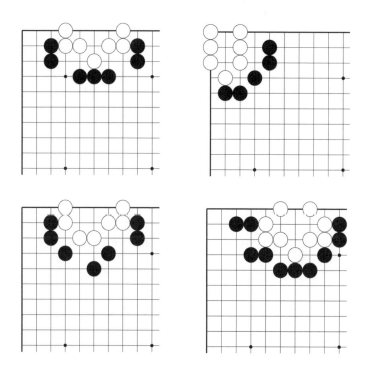

聚殺練習（二）　請用 1 手棋聚殺（全部黑先）

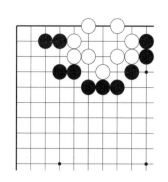

雙活棋型欣賞

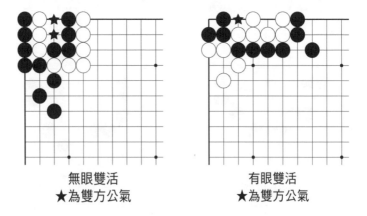

無眼雙活　　　　　　有眼雙活
★為雙方公氣　　　　★為雙方公氣

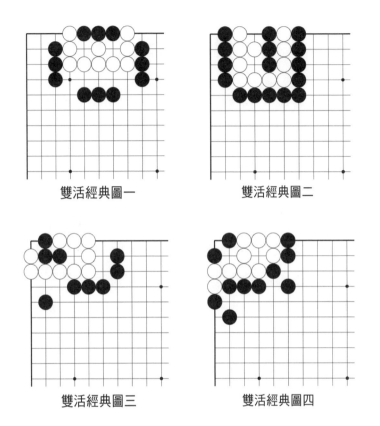

雙活經典圖一　　　　　　　雙活經典圖二

雙活經典圖三　　　　　　　雙活經典圖四

【圍棋術語】雙活，顧名思義雙方都活，雙方沒眼，只要彼此有兩口公氣，即成雙活。雙方各有一眼，有一口公氣即活。

專心致志

戰國時期，儒家的代表人物孟軻在《孟子》一書中記載了弈秋教棋的故事。

他說：「弈秋，通國之善弈者也。使弈秋誨二人弈，其一專心致志，惟弈秋之為聽；一人雖聽之，一心以為鴻鵠將至，思援弓繳而射之，雖與之俱學，弗若之矣。為是其智弗若歟？曰：『非然也』。」孟子認為，兩個人的智商沒有什麼不同，有的只是對學棋的專一程度不同，因而產生差異。

所以孟子說：「今夫弈之為數，小數也，不專心致志，則不得也。」下圍棋本來是一門小技巧，如果不專心致志，同樣不能學成。

這便是「專心致志」這則成語的來歷。

棋逢對手

「棋逢對手」這則成語出自《唐詩紀事》卷七十七。

晚唐時期，有位名叫釋尚顏的和尚非常喜歡下圍棋，因下棋結識了那個時期的詩人陸龜蒙。陸龜蒙是姑蘇人，自幼聰明伶俐，曾經考過進士但沒有考中，但他做過湖、蘇二州的從事，因不滿時世後隱居松江莆里，且不受徵召。釋尚顏在陸龜蒙不在的時候非常懷念這位棋友，並作過一首詩，詩中有兩句為：「事厄傷心否，棋逢對手無？」表達對棋友的同情和思念。

釋尚顏此詩作出後不久，趙宋僧人釋普濟所撰《五燈會元》卷十九《台州護國此庵景元禪師》一文中也有「棋逢對手難藏行，詩到重吟始見功」的詩句。

「棋逢對手」比喻遇到實力和水準相當的人。

一點一滴把孩子培養成幸福的人

1. 別害怕孩子愛玩電腦，這是他們未來的工作、生活方式。

2. 一開始別太在乎孩子成績，要關心他是否喜歡學校。

3. 除了讚美，還要有懲罰，不過懲罰教育不等於簡單的棍棒教育。

4. 讓他堅持一樣體育運動，羽毛球、乒乓球、籃球、足球都好。

5. 從小學開始，一定要分點家務給他做。

6. 愛他，也要一樣愛他的爸爸（媽媽），永遠。他會記住的，學會愛他的愛人和孩子。

7. 也許你有很多夢想沒有機會實現，別讓孩子代替你實現，那是你的夢想，不是孩子的夢想。

8. 請蹲下來和孩子說話。

9. 為他培養一種終生受用的興趣，不論是高雅還是通俗，不論是大眾還是小眾，圍棋、音樂、美

術、文學、寫作、集郵、手工，這些都很好，但請不要僅僅為了考級或升學去學。

10. 試試和孩子一起看課外讀物。好書是孩子受益一生的良師益友。

11. 耐心陪孩子玩遊戲，即使你認為他的遊戲內容很無聊。

12. 當他耍賴時，絕不妥協。

13. 每月帶孩子逛一次書店，每次兩小時以上。

14. 小孩子之間的問題讓他們自己去解決。

15. 孩子越大，我們越是絮絮叨叨他的缺點，請一直用他剛出生時候的眼光去欣賞他。

16. 下棋、游泳、騎自行車、打升級、K 歌，這些普通人都愛玩的項目可以早點教會他。

17. 除了成長中教給他誠信、善良、孝順、尊重、原則等基礎的東西外，也要包容並認同他個性，專屬的特質，畢竟他是唯一的。

18. 靈魂要自由，思考要獨立，活得要真實。

第二十二課
認識「金」角

【教學要求】掌握角的名稱和走法。

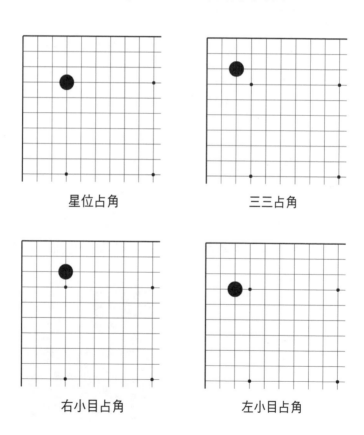

星位占角

三三占角

右小目占角

左小目占角

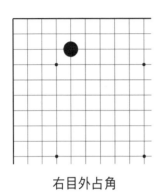

右目外占角

左目外占角

【圍棋術語】角，圍棋有四個角，每個角的占角都有不同名稱，常用的有：星位、三三、小目、目外、高目。還有掛角和守角的各種手段。

占　　角

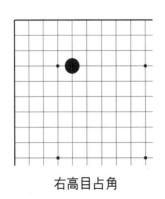

右高目占角

左高目占角

星位小飛掛角

小目小跳掛角

小目小飛掛角

三三尖沖掛角

掛　角

掛高目角

掛高目角

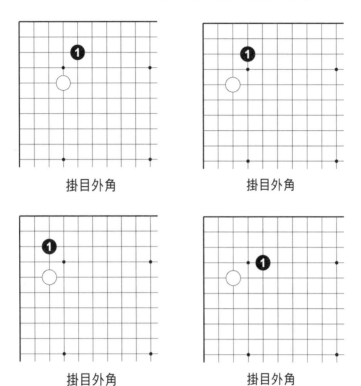

掛目外角　　　　　　　　掛目外角

掛目外角　　　　　　　　掛目外角

點　角

點三三角

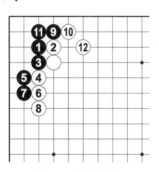

點三三角進行圖

小飛點角

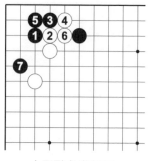

小飛點角進行圖

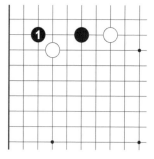

一間低夾點三三

一間低夾點三三進行圖

角部綜合練習（一）

找出三三占角
（　　）

找出星位占角
（　　）

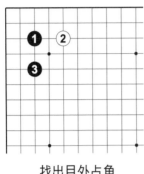

找出目外占角
（　　）

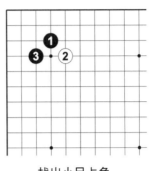

找出小目占角
（　　）

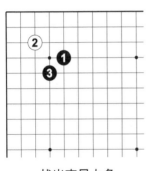

找出高目占角
（　　）

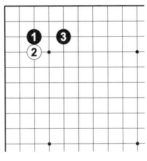

找出小目和目外占角
（　　）

角部綜合練習（二）

四個角請分別用 1 手棋掛角（全部黑先）

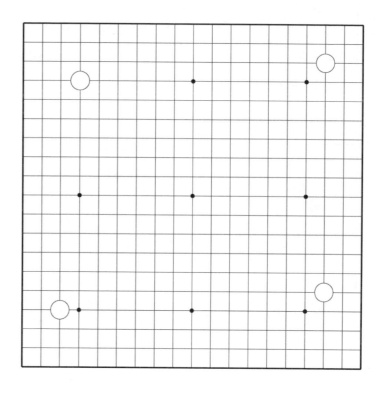

第二十三課
認識「銀」邊

【**教學要求**】掌握邊的名稱和走法。

一路邊行棋作用低（俗稱死亡線）。

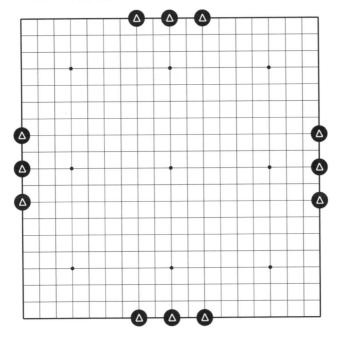

【**圍棋術語**】邊，圍棋有四條邊。分 1～4 路

邊，邊的常用手段有：分投、拆邊、守邊。

二路邊行棋有小用（俗稱求活線）

× 理解為實空

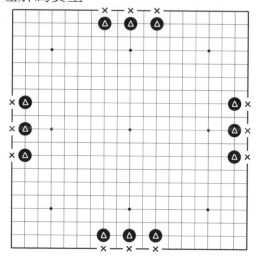

三路邊行棋作用大（俗稱實空線）

× 理解為實空

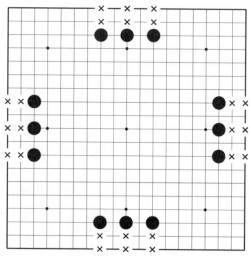

四路邊行棋作用大（俗稱取勢線）

× 理解為將來實空

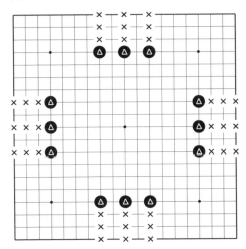

「銀」邊下法

分投

分開對方的陣勢，把己方子投進去

拆邊
拆邊保護己方棋子，把對方邊的陣勢打破

綜合練習　請用 1 手棋表示拆邊(全部黑先)

題目一

題目二

題目三

題目四

第二十四課
認識「草肚皮」中腹

【教學要求】掌握中腹的走法。

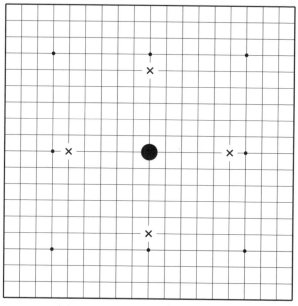

中間一顆子，所有的征子下法都有利
×代表中腹區域

【圍棋術語】

中腹，又叫中央、天元、草肚皮等。圍棋分為佈局（指角和邊）、中盤（指中腹）、官子三個階段。

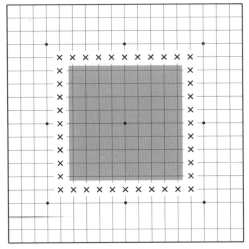

灰色部分代表中腹區域

中腹的下法（一） 出頭

出頭搶正面方面

頭越舒暢，越容易活棋。

棋諺曰：棋跳一尺，無眼自活

中腹的下法（二） 打入 鎮頭

打入
目的破壞對方的空

鎮頭
目的壓迫對方棋子

中腹的下法（三）　削空

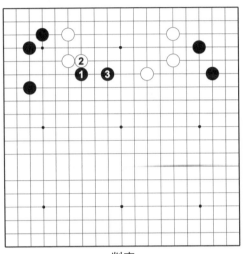

削空
目的使對方的空變小，有上削和下削的下法

練一練
請用鉛筆，畫出屬於中腹的區域虛線

當局者迷、旁觀者清

　　成語「當局者迷、旁觀者清」意思是說，當事人容易糊塗，而局外人往往清楚。局，指棋局。

　　「當局者迷」出自《宋書·王微傳》，是王微在一封書信中首先使用的。

　　王微是南朝宋時人，祖籍山東臨沂。從晉朝到南北朝時期，王氏家族非常興旺，出過不少名人雅士，在朝廷做官的也比較多，對時局產生過重要的影響。據史書記載，王氏家族有不少成員精通下圍棋，「爛柯」這一典故中的主人公王質必是王氏家族成員的縮影。王微作為王氏家族的成員，對王家世代善弈者應該是知道的，他提出「當局者迷」是很自然的事情。

下哪好呢？
？？？？

舉棋不定

中國歷史上最早的關於圍棋的確切記載見於春秋時期《左傳‧魯襄公二十五年》。

西元前 559 年，衛國的衛獻公得罪了大臣，上卿孫林父和亞卿寧殖發動了政變，推翻了衛獻公的統治，改立衛殤公為君，獻公不得不逃到齊國去避難。

十二年後，寧殖的兒子寧喜當上衛國的左相，而衛獻公也在齊國的幫助下佔據了夷儀這塊地盤，並開始圖謀恢復君位。衛獻公派人找寧喜談判，要求他廢黜衛殤公而擁戴自己，並以復位後讓他獨掌國家大權為條件。寧喜猶豫再三，還是同意了衛獻公使者的勸說。衛國大夫太叔文子知道了這件事，他說：「寧喜看待國君還不如下圍棋，日後定不能倖免於禍難。下棋的人舉棋不定，就不能勝過對手，更何況安置國君這樣重大的事情都難以下定決心呢？九代相傳的卿相，到寧喜這裡就要滅之，這是多麼可悲的事情啊！」寧喜後來果然被殺。

這則有關圍棋的最早的確切的記載文字，同時也記載了成語「舉棋不定」的來歷。

 親子共讀

圍棋●○勝負感

　　學習圍棋，如果只注重升了幾級、考了幾段，則偏頗了，學琴學畫亦如此。功夫在藝外，學習琴棋書畫，培養的是一種思維、習慣，得到的是陪伴一生的愛好。教的老師也要注意往這方面去引導孩子，而不是單純地升級爭勝負。

　　每逢圍棋班上課，在教室外面都會聚集一群家長，而孩子們在教室裡上課的時候，也正是家長們互相交流的時候。

　　有一次幾個家長圍在一起，聊到自己的孩子在學校的表現都很興奮，一個說自己的兒子原來愛哭，自從上了圍棋班變得堅強多了；另一個接著說，我的女兒也是，不但不常哭了，而且老師說她上課注意力也集中了，回答老師提問也大膽多了……你一言我一語，聊得很是熱鬧。我注意到，他們聊到的話題很多，唯一沒有提到的卻是自己孩子棋力上的高低上下。這讓我有些意外。

　　源自中國遠古的圍棋，原來是作為一種遊戲出現的，是人們在勞作之餘，休息鍛鍊頭腦的工具，而在現今的社會，卻越來越表現出一種強烈的「勝負感」。

　　別的且不說，在世界三大棋類運動中，圍棋是唯一制定規則避免和棋的棋種，不論是競技比賽還是遊戲娛樂，都必須決出勝負，分出高下。所以，在對局者來說，所謂的「勝負感」似乎很重要，尤其的重要。

　　然而事實真的如此嗎？在聽了那些家長們的聊天後，我猛然發現，其實答案是否定的，而且一定是否定的。

　　尺方棋盤，361 個交叉點，變化無窮，所謂千古無同局。一次對局，少則百餘手，多則逾三百手，堪稱步步深思熟慮，處處短兵相接。黑白子激烈交鋒，結局當然只能是其中一個人笑到最後，可是一局終了，即便是勝者，在復盤的時候，也都會屢屢面露悔色，搖頭稱錯。為什麼？答案很簡單，圍棋的勝負不僅僅是指終局的結果。

　　縱觀全局，在每一處戰鬥，即便是失敗者，也能弈出起死回生的妙手、匪夷所思的手筋，即使沒

能力挽狂瀾，也會博得觀者的擊節讚歎，正如智者千慮、也有一失，敗軍之將、猶可言勇。

再把話題引申到棋盤之外。當我們把孩子送進圍棋課堂的時候，每個家長都應該問問自己此舉的目的，如果只是為了追求單純的勝負，我們為什麼要親手把孩子們送上這狹隘的獨木橋呢？圍棋國技，絕妙深奧，棋盤雖小，天地乃容。答案都在棋盤之外。

仔細想來，前面提到的那些家長們，才是真正的智者，他們的眼光，早就從孩子們面前小小的棋盤之上，遠遠地放到了孩子成長的人生之中。或許這才是圍棋真正的「勝負感」。

第二十五課
圍地盤的概念和手段

【**教學要求**】掌握圍空的手段。

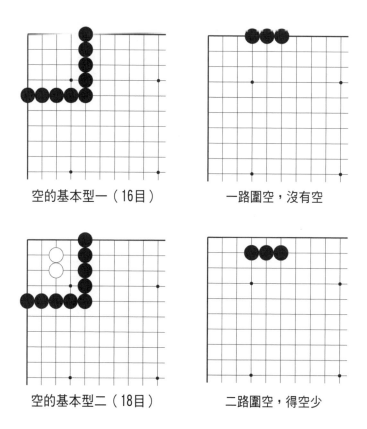

空的基本型一（16目）　　　　一路圍空，沒有空

空的基本型二（18目）　　　　二路圍空，得空少

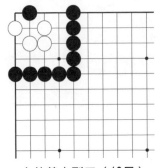

空的基本型三（19目）

三路四路得空多

【圍棋術語】圍空（又叫地盤、目數），圍棋盤中的交叉點叫空。行棋初期（佈局階段）把棋子放在三路、四路效率更高。

注：被包圍眼的子、被提掉的死子，都判定為一子抵兩目給對方。

圍空好型欣賞（一）

無憂角

星位小飛守角

玉柱守角　　　　　　　　　邊上拆二

角邊聯手圍空　　　　　　　角和邊拆二

圍空好型欣賞（二）

角邊聯手圍空　　　　　　　邊上立二拆三

角邊聯手圍空　　　　　　　　角上圍空

角邊立體圍空　　　　　　　　拆邊圍空

圍空好型：棋子要展開下，快速搶空。棋子不要團在一起，效率低。

圍空效率比一比

左三圖：同樣九個子，每個多少空。請在（　）內填寫數字。

右三圖：同樣三個子，哪個圍空效率高。請在（　）內打✓

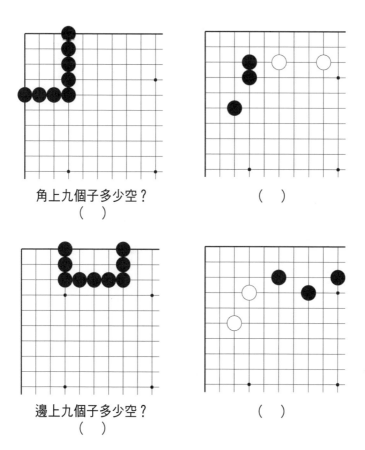

角上九個子多少空？
（　）

（　）

邊上九個子多少空？
（　）

（　）

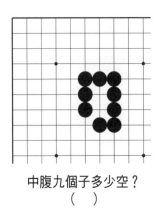

中腹九個子多少空？
（　　）

（　　）

圍空練習（一）

請用數字在（　）內表示黑圍子多少空。

（　　）

（　　）

（ ） （ ）

（ ） （ ）

圍空練習（二） 1手圍空（全部黑先）

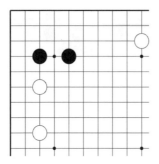

第二十六課
實戰常用定石

【**教學要求**】掌握常用定石（也稱定式）。

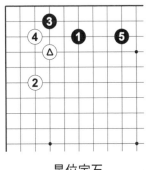

星位定石

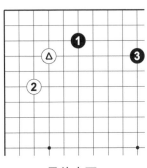

星位定石

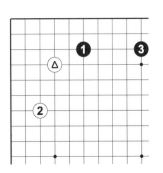

星位定石

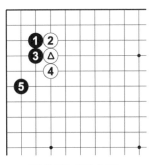

星位點三三定石

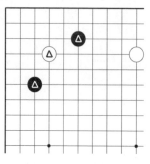

星位定石⚊雙飛燕

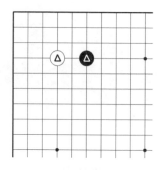

⚊高掛
星位定石

【圍棋術語】定石（也稱定式），局部雙方最佳下法。雙方滿意。

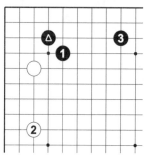

小目定石

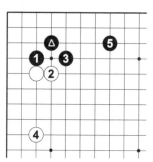

小目定石

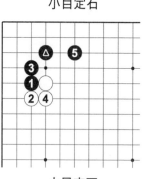

小目定石

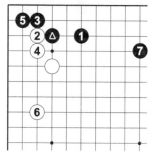

小目定石

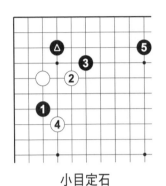

小目定石

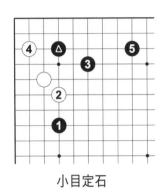

小目定石

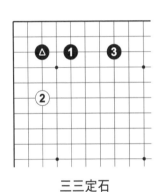

三三定石

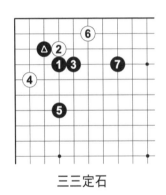

三三定石

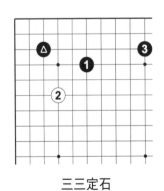

三三定石

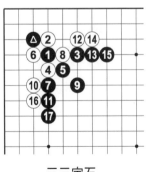

三三定石

三三定石

三三定石

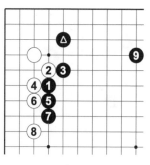

目外定石

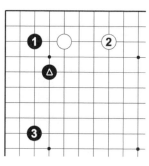

高目定石

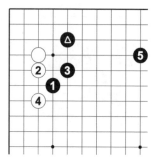

目外定石

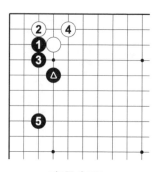

高目定石

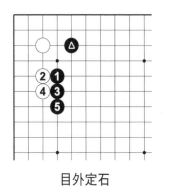

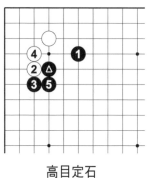

目外定石　　　　　　　　高目定石

常用定石練習（一）

請把未完成的定石順序走完。（全部黑先，用數位表示）

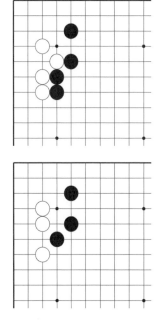

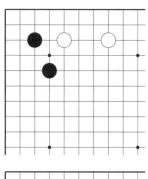

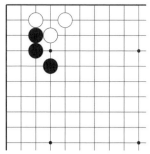

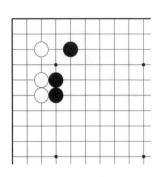
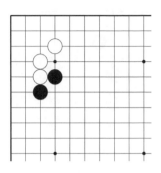

常用定石練習（二）

　　請把未完成的定石順序走完。（全部黑先，用數位表示）

第二十七課
拆邊的下法

【**教學要求**】掌握拆邊的手段。

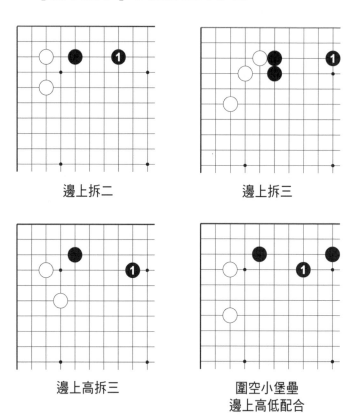

邊上拆二　　　　　　　邊上拆三

邊上高拆三　　　　　　圍空小堡壘
　　　　　　　　　　　邊上高低配合

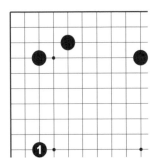

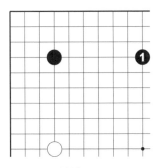

邊上拆五，兩翼張開型　　　搶邊星
　　　　　　　　　　　　　擺出陣勢搶空

【圍棋術語】拆邊，在邊上快速搶空，安定自己的棋子。常用拆二、拆三、高拆、低拆等手段。

拆邊展開圍空

拆邊展開圍空

立體圍空

拆邊展開圍空

182 入 門

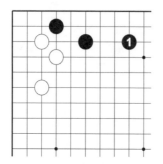

拆二展開圍空

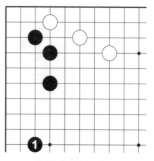

拆邊展開圍空

拆邊下法 分段

拆邊下法進行圖 分段

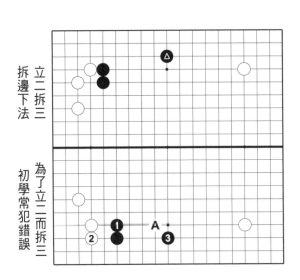

立二拆三

拆邊下法

為了立二而拆三

初學常犯錯誤

注：❶立時②會馬上Ａ位夾擊，❸再也沒有拆的位置了，所以不好。

拆邊練習（一） 全部黑先

題目一

題目二

拆邊練習（二）　　全部黑先

題目一

題目二

唐代圍棋對外交流史記

與朝鮮半島的交流

　　唐初，朝鮮半島分為高句麗、百濟、新羅三國，他們分別遣使來唐。唐初史學家李延壽著《北史》、令狐德棻著《周書》、魏徵主編《隋書》等史學書籍都記載了百濟國尤尚弈棋的社會風貌。唐代典籍還記載了高句麗國泉男生多次遣使入唐的事蹟。泉男生字元德，「琴棋兩玩」，後高句麗國滅，泉男生降唐進封卞國公。

　　後新羅統一朝鮮，與唐繼續交往。唐玄宗遣楊季鷹出使新羅，紋枰對坐，技壓新羅，傳為一時佳談。楊季鷹成了我國最早到朝鮮進行訪問比賽的圍棋國手。

　　大唐文化吸引了各國的精英前往。新羅人朴球入長安留學，曾以客卿身份任職棋待詔。朴球可謂第一個自朝鮮到中國進修的棋手。

與日本的交流

　　自東漢至南北朝，中國的圍棋文化傳入日本，

並且很快在日本流行起來，直至成為日本「國技」。不過在唐代，日本圍棋的水準還非常低，不足以與唐代國手抗衡。善於吸引外來文化的日本人，多次遣留學生國之時，不僅學到了先進的圍棋技術，還帶回去了一些圍棋典籍。

唐玄宗時期，中日棋壇迎來了棋藝交流的第一次高潮。自為太子時，唐玄宗就多次召日本僧人辯正入宮交流棋藝。後辯正於開元十八年（730）歸國，被聖武天皇封為僧正。

盛唐的中日圍棋交流使日本圍棋很快躍上了較高臺階，開創日本圍棋新局面的代表人物是著名的吉備真備。他在開元五年（717）作為留學生隨第九次遣唐使團來到長安，留住十七年。有關他下圍棋的故事很多，在日本幾乎家喻戶曉。吉備棋藝成熟後，歸國積極推行，以致日本將他歸於日本圍棋的「始祖」，認定日本圍棋自他開始。

中日圍棋交流的第二次高潮發生在唐宣宗時期，當時日本王子來訪，與中國棋待詔顧師言進行了一場挑戰賽，顧師言技懾東瀛，成為史上最早的中日棋戰。

【致家長】

圍棋——兒童右腦開發的捷徑

　　下圍棋可以促進人類較少使用的右腦發育，增強注意力、發揮想像力、加強記憶。電腦早在 1997 年就打敗了國際象棋頂尖高手卡斯帕羅夫，但為什麼最好的圍棋電腦程式，碰到中等的業餘圍棋手也只能甘拜下風？

　　根據國內學者的研究，下圍棋所涉及的是綜合性的智力活動；圍棋也可能涉及一些尚未被瞭解的

人類特有的腦功能，常下圍棋似乎可以促進腦部全面性資訊的統籌和處理能力。

中國科學技術大學生命科學學院任職神經心理學實驗室學者陳湘川、張達人撰寫的「從功能核磁共振成像談圍棋與智力」，探討、分析棋士下圍棋時大腦的活動。這項研究成果也在荷蘭出版的國際重要學術雜誌《認知腦研究》、英國《自然》雜誌網站發表，引起國際學術界注意。

這項研究由張達人、陳湘川與在美國大學任教的胡小平、何生合作完成，以先進的「功能核磁共振成像」技術，探測棋手下圍棋時腦內各個不同區域的活動和變化。

研究結果發現，棋手的額葉、頂葉、枕葉、後扣帶區、後顧區是參與下圍棋時的思維活動區域，這些區域通常與注意、空間、知覺、想像、工作記憶、事件記憶及問題解決等有關。下圍棋可以訓練注意力、發揮空間想像力、提高記憶力，以及增強邏輯思維能力，這些說法都可以在這項研究中找到科學依據。這項研究還發現，下圍棋時右半球頂葉的活動明顯強於左半球，表現出一定的右半球優勢，這與下國際象棋時表現出來的左半球優勢明顯不同，可能是下圍棋特有的思維活動模式。

這項研究推測，下圍棋在佈局時，主要採用的是實用性智力，在中盤時主要用創造性智力（隨機應變，出奇制勝），而最後收官時主要用分析性智力（精確計算），由此可見「下圍棋不是對單一智力的鍛鍊，而是對多種智力的綜合性鍛鍊」；圍棋和國際象棋在腦部右、左半球優勢上的差異，反映了下圍棋時特有的對整體空間資訊的加工，這種加工也可能正是下國際象棋時所欠缺的，也是電腦技術很難實現的功能。

第二十八課

好的棋形

【教學要求】認識好形的結構。

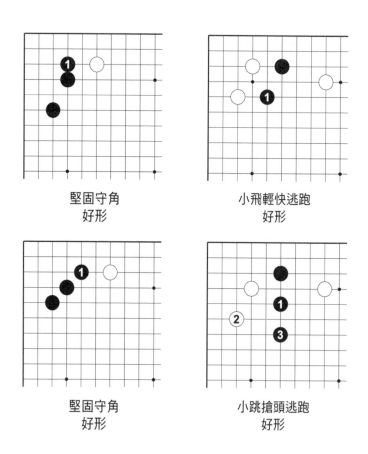

堅固守角
好形

小飛輕快逃跑
好形

堅固守角
好形

小跳搶頭逃跑
好形

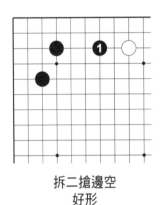

拆二搶邊空
好形

大跳跨步前進
好形

【圍棋術語】好形，是圍棋美感之體現，好棋
形理解為作用大、效率高。

堅固守角
好形

兩翼張開快速搶空
好形

立二拆三保持距離
好形

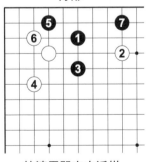

快速展開安定活棋
好形

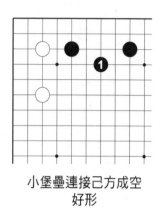

小堡壘連接己方成空
好形

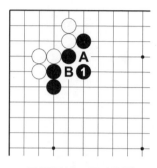

一子兩用補AB兩中斷點
好形

棋形練習（一）

請判斷黑棋是好形還是壞形。在（ ）內填寫好或壞。

（ ）

（ ）

（　）　　　　　　　　（　）

（　）　　　　　　　　（　）

棋形練習（二）

　　請判斷黑棋是好形還是壞形。在（　）內填寫好或壞。

（　）　　　　　　　　（　）

()　　　　　　()

()　　　　　　()

第二十九課
壞的棋形

【**教學要求**】認識壞形的特點。

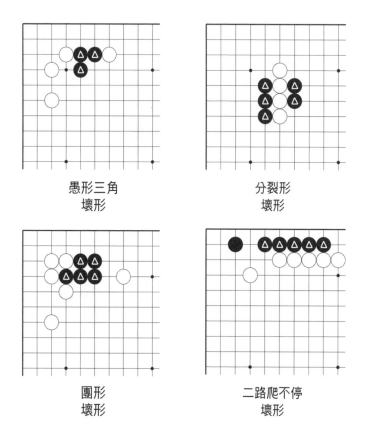

愚形三角
壞形

分裂形
壞形

團形
壞形

二路爬不停
壞形

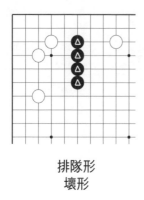

排隊形
壞形

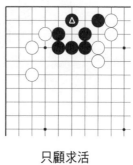

只顧求活
壞形

【圍棋術語】壞形，是作用小，相對沒用的棋。

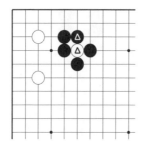

△死棋還提
壞形

對方已成空△還放子
壞形

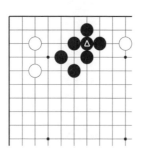

△自填眼位
壞形

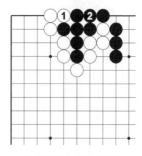

❷救不能救的棋子
壞形

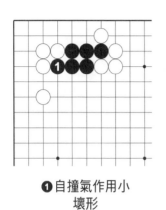

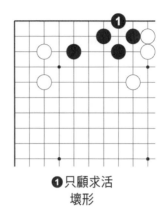

❶自撞氣作用小　　　　　　❶只顧求活
　　壞形　　　　　　　　　　　壞形

棋形練習（一）

　　請判斷黑棋的好形與壞形。在（　）內填寫好或壞。

　　（　　）　　　　　　　　（　　）

()　　　　　　()

()　　　　　　()

棋形練習（二）

請判斷黑棋的好形與壞形。在（ ）內填寫好或壞。

()

()

()

()

()

()

第三十課

分斷的技巧

【教學要求】掌握分斷的手段。

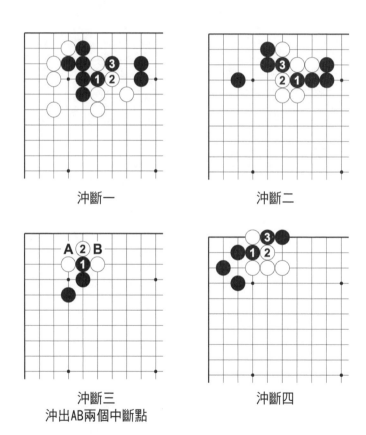

沖斷一 沖斷二

沖斷三
沖出AB兩個中斷點

沖斷四

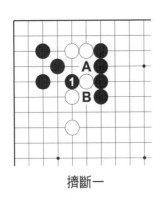

擠斷一

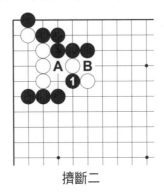

擠斷二

【圍棋術語】分斷，圍棋技巧非常重要的手段之一，分斷的目的是讓對方氣變少，再慢慢包圍，最終取得勝利。分斷的方法有：沖、擠、挖、碰、跨等。

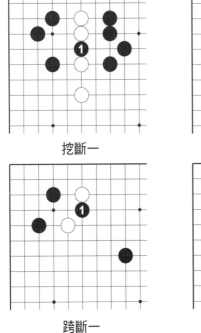

挖斷一

挖斷二

跨斷一

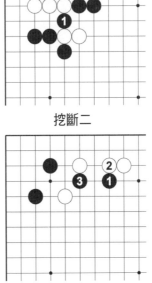

跨斷二

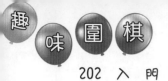

碰斷一

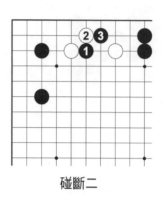

碰斷二

分斷練習（一） 全部黑先

請在（ ）內填寫斷的方法（斷△子）。

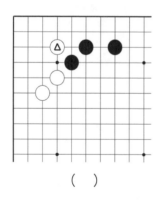

（ ）

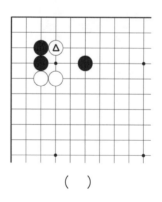

（ ）

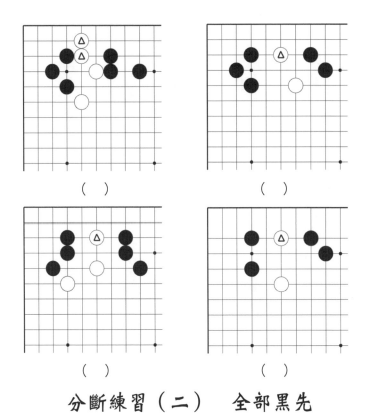

（　　）　　　　　　　　　（　　）

（　　）　　　　　　　　　（　　）

分斷練習（二）　全部黑先

請在（　）內填寫斷的方法（斷掉⚪）。

（　　）　　　　　　　　　（　　）

(　)

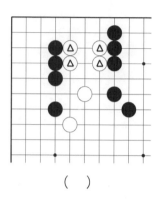

(　)

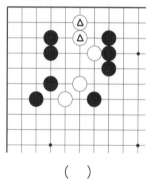

(　)

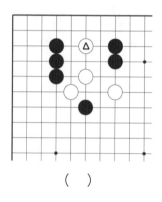

(　)

【圍棋故事】

趣談古人的圍棋「廣告」

說起如今的圍棋賽事，可謂是：棋手遠在九天，紛爭起於雲際，媒體予相報導，棋迷翹首企盼，真是吊足了胃口。圍棋擂爭自然是無人不知的盛事了。古人對圍棋更是十分熱衷，圍棋活動也是沸沸揚揚，許多棋友用詩歌挑戰棋友的故事屢屢見之於筆端，詩體廣告就是一例。

儘管這些調侃的詩文是那樣的含蓄婉轉，可是還是讓當代的棋迷唏噓神往。

白居易
——白居易的詩情棋韻

晚年學棋的白居易三番五次地廣發英雄帖就是一例。大詩人白居易在 44 歲時才開始學棋，終於一頭就陷入了黑白之道的迷宮。他熬夜、打譜、復

局、上門求教、開門納客、四處圍棋。例如他對拜訪的棋友郭虛舟就再三挽留：

> 朝暖就南軒，暮寒歸後屋。
> 晚酌一兩杯，夜棋三四局。
> 寒灰埋暗火，曉焰凝殘燭。
> 不嫌貧冷人，時來同一宿。
> ——郭虛舟相訪

　　這裡房間寬敞，燈火通明；溫暖宜人，床鋪乾淨；飲食備齊，美酒飄香。儘管這則廣告僅僅只是送達給郭虛舟一個棋友，想必其他的棋友看見這麼好的對弈條件，定會爭先報名、踴躍參加。如果說這則廣告只是寫給一個棋友看的密件的話，那麼他

在棋友兼詩友的張雲舉庭院牆壁上的大廣告，更是
向所有棋迷朋友的挑戰了。

> 棋罷嫌無敵，詩成愧在前。
> 明朝題壁上，誰得眾人傳。
> ——宿張雲舉院

紅牆綠瓦，白壁墨蹟，身性隨和的白樂天想必
要接受詩友的挑戰和棋友的擂攻了，他又有一段快
活的日子。

最特別的是白居易在衙府之側，他乾脆新修了
一個「水上棋迷樂園」——水齋，並且寫詩一組。
題目就是《府西池北新葺水齋，即事招賓，偶題十
六韻》。

這水齋旋即落成，他就「即事招賓」廣而告之
天下：「讀罷書仍展，棋終局未收」，其邀請棋友
之心切，對圍棋盡心手談之快感，洋溢言表。

這所謂水齋，其實就是一個納涼的小亭子。因
為選址好，周遭環境不錯：溪水潺潺，環境幽雅，
奇石疊翠，飛鳥悠閒，泛舟蕩槳，紋枰棋聲。也確
實是個契闊談宴，交流手談的好地方。

——婉轉的賈島

深沉內斂的圍棋手談廣告還數怪才賈島了。他在《懷博陵故人》詩裡這樣抱怨棋友：

> 孤城易水頭，不忘舊交遊。
> 雪壓圍棋石，風吹飲酒樓。
> 路遙千萬里，人別十三秋。
> 吟苦相思處，天寒水急流。

> 闊別棋友十三載，今番風雪君不來。
> 滔滔易水天增寒，皚皚積雪枰還在。

他是棋君子，講究的對弈的場合，選擇對弈的棋友，當手談好友志趣相投之時，即使是大雪紛飛，寒風呼嘯，他也在所不辭。朋友，大雪來了，我來了，有你還敢來下一局的調侃嗎？

這裡與其說是回憶對弈的棋枰依然積雪，回憶曾經的酒樓已經被寒風洞穿；不如說只要有棋友，哪怕等待十三個春夏秋冬，我們還是心心相印。因為，有圍棋作證，有棋緣作證。

後來賈島為了邀約李益來嵩山的古廟道觀下圍棋，他更是殷勤寄語，極盡婉轉：

> 孤策遲回洛水湄，孤禽嘹唳幸人知。
> 嵩嶽望中常待我，河梁欲上未題詩。
> 新秋愛月愁多雨，古觀逢仙看盡棋。
> 微眇此來將敢問，鳳凰何日定歸池。
> ——欲遊嵩岳留別李少尹益

賈島興趣古怪，詩句艱澀，說到弈棋處，還是溢於言表了。詩句委婉地表達我們到嵩山去旅遊，而不說下棋；想說下棋，而又說是看棋；他想朋友，居然不說下棋，而說去看棋。他想手談，可是又吞吞吐吐不說挽留朋友，而說下棋。個中滋味，耐人尋味。這則廣告之妙，妙在於委婉曲折地表達了想和朋友同樂手談之趣。

黃庭堅
——棋言人生黃庭堅

蘇門四學士個個都是圍棋好手，其中當以黃庭

堅的棋藝水準高一些。即使是毛遂自薦,他也是用
弈棋手談來比喻。例如:

> 偶無公事負朝暄,三百枯棋共一樽。
>
> 坐隱不知岩穴樂,手談勝與俗人言。
>
> 薄書堆積塵生案,車馬淹留客在門。
>
> 戰勝將驕疑必敗,果然終取敵兵翻。
>
> ——弈棋二首呈任公漸之一

　　這首詩就是黃庭堅對棋友兼上司的挑戰書。不
說自己棋藝了得,而說自己閒暇無聊。之所以自己

的棋藝大增，是因為好久沒有讀書務實了。還說自
己什麼沒有公務在身，一生是閑；說可憐圍棋子，
圍棋棋子好久沒有人撫摸了；說什麼枯坐聽禪單調
無趣；說什麼潔身自好，還是手談交心不錯。說來
說去不外就是向上司說，還是到我這裡來吧。這裡
的圍棋場合到底如何呢？他接著寫道：

> 偶無公事客休時，席上談兵校兩棋。
> 心似蛛絲遊碧落，身如蜩甲化枯枝。
> 湘東一目誠甘死，天下中分尚可持。
> 誰謂吾徒猶愛日，參橫月落不曾知。

　　在詩裡，他沒有白居易那樣的幽美環境，也沒
有辛苦籌備，更不像賈島在那樣寒風刺骨、大雪紛
飛的易水之畔慘然面對圍棋棋盤。他羨慕當年江南
謝家用兵弈棋兩不誤，現在他只有一條理由：因為
這裡沒有俗人的干擾，因為這裡不辦衙門公幹，因
為我和你才是好對手。

　　在這裡可以心似蛛絲游離於碧水藍天、天涯海
角，哪怕是身如蜩甲、形如枯萎，這裡心無旁鶩、
神通八極，更重要的是這裡的玲瓏圍棋子就是你最

忠實的朋友。

在棋盤上，你必須斤斤計較，寸土必爭，這何止是說圍棋世界，更是模擬人生際遇。

歐陽修
——開「棋社」的歐陽修

宋朝的大棋迷歐陽修也是一樣，修棋苑，開棋軒，廣發帖，唯恐棋軒生意冷清。

> 竹樹日已滋，軒窗漸幽興。
> 人間與世遠，鳥語知境靜。
> 春光靄欲布，山色寒尚映。
> 獨收萬籟心，於此一枰競。
> ——新開棋軒呈元珍表臣

開棋社，打廣告，邀請棋友參加，六一居士必然是斟酌再三：剛剛落成的棋苑環境還不錯，新培的竹子漸漸成林，點綴的花草欣欣向榮，移栽的林木枝葉舒展。

更妙的是這裡「人間與世遠，鳥語知境靜」，

是個超凡脫俗的好地方。有山嵐縈繞遠山，有霧靄流連春光，這裡春夏秋冬，寒來暑往，一年四季都是弈棋的好地方。

　　試想如此環境剛剛落成的棋社還不人氣大增？這樣「有棋一局」的六一居士也就心滿意足了。

圍棋的五得

「得好友」和「得人和」

「得好友」和「得人和」。有幾位朋友，我和他們根本言語不通，卻也因下棋而成為朋友。

棋界的人常說：「下圍棋的沒有壞人。」這句話自不免有自我標榜之嫌，但圍棋公平之極，沒有半點欺騙取巧的機會，只要有半分不誠實，立刻就會被發覺，可以說，每一局棋都是在不知不覺地進行一次道德訓練。

「得天壽」

圍棋是嚴謹的思想鍛鍊、推理鍛鍊，有人說是「頭腦體操」。

現代醫學保健的理論很注重心理衛生，注重保持頭腦的功能，因為人身一切器官內臟的運作，都是靠頭腦指揮的。有些人年紀老後，體力衰退，但頭腦仍然健全，往往可以得享高壽。這便是下圍棋

可「得天壽」的理論根據。

我國當代著名棋手王子晏、金亞賢、過旭初、過惕生等諸位都年壽甚高，足為明證。王子晏老先生年過九十，棋力只稍退而已。

最近來香港參與棋界盛會的日本業餘高手安永一老先生，自己說已記不清是八十四歲還是八十五歲。他腳力差了，有點不良於行，行棋卻仍然鋒銳凌厲，因為頭腦清楚，演講起來便風趣而有條理。康德、羅素等哲人之得天壽，相信也出於不斷地思索動腦筋。當然，壽命長還有其他許多因素。

「得教訓」與「得心悟」

「得教訓」與「得心悟」是最難瞭解的了，尤其「得心悟」，當是「五得」的精義。

唐玄宗時代的圍棋國手王積薪傳下來「圍棋十訣」，至今日本許多棋書仍然印在封面上，公認為是圍棋原則的典範。

十訣的首要第一訣是「不得貪勝」。

下棋是為了爭勝負，不求勝，又下什麼棋？但過分求勝而近於貪，往往便會落敗。這不但是棋理，也是人生的哲理，似乎在政治活動、經營企

業，甚至股票投機、黃金買賣中都用得著。既要求勝，又不貪勝，如果能掌握到此中關鍵，棋力便會大大地提高一步。

吳清源先生常說，下棋要有「平常心」，即心平氣和、不以為意，境界方高，下出來的棋境界也就高了。然我輩平常人又怎做得到？不過有此瞭解，雖不能至，心嚮往之。

第三十一課
進攻的下法

【**教學要求**】認識進攻的手段。

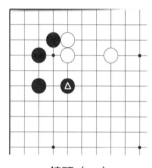

鎮頭（一）
壓迫對方棋子，使其難受

鎮頭（二）
壓迫對方棋子，使其難受

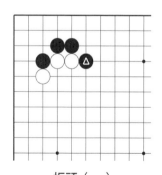

扳頭（一）
扳對方的軟頭，有中斷點的為
軟頭，扳二子頭

扳頭（二）
扳對方的軟頭，有中斷點的為
軟頭，扳三子頭

刺（一）
刺對方讓其變重，整體進攻

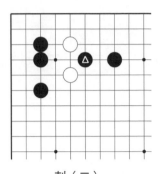

刺（二）
刺對方讓其變重，整體進攻

【圍棋術語】進攻，常用手段有鎮頭、扳、刺、夾、點方、飛攻。

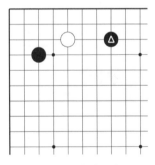

二間夾攻（一）
壓迫對方棋子，使其難受

一間夾攻（二）
壓迫對方棋子，使其難受

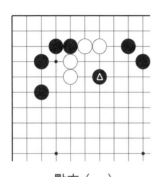

點方（一）

點對方讓其變重，整體進攻

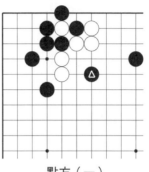

點方（一）

點對方讓其變重，整體進攻

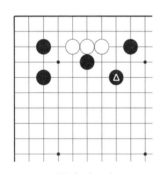

飛攻（一）

壓迫對方讓其變重，整體進攻

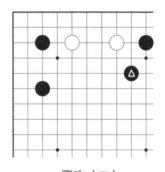

飛攻（二）

壓迫對方讓其變重，整體進攻

進攻手段練習（一）

全部黑先，請用 1 手棋表達最佳進攻點。

進攻手段練習（二）

全部黑先，請用 1 手棋表達最佳進攻點。

第三十二課

防守的下法

【教學要求】認識防守的手段。

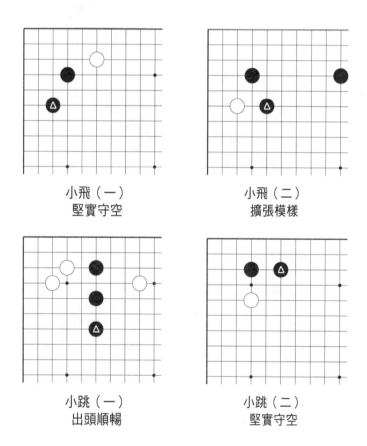

小飛（一）
堅實守空

小飛（二）
擴張模樣

小跳（一）
出頭順暢

小跳（二）
堅實守空

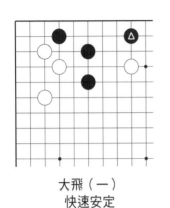

大飛（一）
快速安定

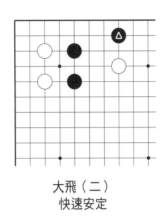

大飛（二）
快速安定

【圍棋術語】防守，常用手段有飛、跳、大飛、小尖、渡過、接與虎口。

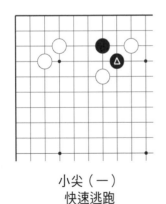

小尖（一）
快速逃跑

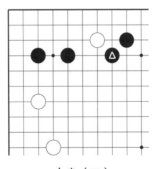

小尖（二）
守住空，同時壓迫對方

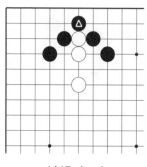

渡過（一）
聯絡己方棋子

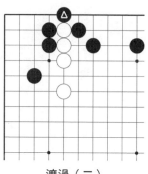

渡過（二）
聯絡己方棋子

連接
保護己方棋子

虎口
保護己方棋子

【棋諺曰】小尖無惡手。

防守手段練習（一）

全部黑先，請用 1 手棋表示最佳防守點。

防守手段練習（二）

全部黑先，請用 1 手棋表示最佳防守點。

謝安下棋定軍心

距今 1600 多年的晉朝時代，爆發了一場以少勝多的著名戰爭——淝水之戰。東晉以八萬人馬，打敗了號稱百萬人馬的前秦八十萬大軍。

西元 383 年的冬天，寒風呼嘯，大地嗚咽，東晉京城一片驚慌。前秦的首領苻堅憑藉自己統一北方後的廣袤天地，前秦的力量空前強大，北方各少數民族也臣服於他，此時的苻堅是雄兵百萬，戰將千員，於是發兵百萬攻打東晉，要掃平江南。

東晉的皇帝晉孝武帝司馬曜，急招宰相謝安進宮商討禦敵大計。謝安從容啟奏道：苻堅傾國出師後方空虛，戰線過長，兵力分散，軍需糧草接應困難，內部又分離不團結。臣早將淮北流散之民遷往淮南，堅壁清野斷其供給，令其勢難立足。晉孝武帝大喜，令其統領八萬人馬抗擊秦軍。

謝安在大軍壓境之際一如既往，照樣下棋、彈琴、飲酒、作詩，閉口不談大戰之事。領軍大將謝玄是他的侄兒，看到叔叔如此，不禁心中焦急萬分，急到謝安的帳中詢問叔叔的破敵計畫。謝安只

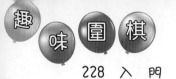
是隨便說了句「到時再說吧」，就什麼都不說了。謝玄回去後坐立不安，又不敢再三追問，可是又放不下心，就和大都督謝石（謝安的弟弟）、輔國將軍謝琰（謝安的兒子）一同去看望謝安。

　　三人進得府來，謝安就知三人是為大戰之事而來。然而謝安卻閉口不談禦敵之事。謝安從從容容，好像沒事一樣。他吩咐家人和姬妾，一同去東山別墅遊山玩水。山林間，小溪旁擺下了棋盤，謝安與兄弟和子侄輪流下棋，開始了車輪大戰。謝玄暗自著急，但又不敢問。謝石是謝安的弟弟，他知道自己只能空掛一個大都督的名，有謝玄在，也就什麼都不問了。

　　謝安不慌不忙，行棋如行雲流水，下得瀟灑自如，得心應手。而謝石、謝琰和謝玄這些人，一個個心事重重，心不在焉心神不安，心裡惦記著戰事，棋下得前後矛盾，不是昏招敗招，就是漏招臭棋，一個個就都敗下陣去。直到日落西山謝安才盡興而歸。

　　三人深受謝安的感染，知道謝安定是胸有成竹了，所以回去後，各司其職，各練其兵，兵民們一看，也是人不慌，國不亂，軍民上下，嚴陣以待。

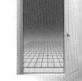

　　前秦兵馬攻打下壽陽城後，令五萬人馬住守洛澗。秦軍主將苻融得到晉兵缺糧的消息後，馬上請苻堅火速出兵，以免晉軍退走。苻堅得到消息馬上把大軍留在河南項城，自領輕騎八千，星夜馳往壽陽。大都督謝石和先鋒都督謝玄得知秦軍人馬未齊後，謝玄馬上命五千精兵攻打洛澗。領兵將領劉牢之奮勇當先大破敵軍，斃敵一萬五千人，大獲全勝。洛澗大捷，謝石命全軍水路齊進，八萬精兵聲勢浩大。

　　秦軍大敗人心恐慌，壽陽城上苻堅驚慌失措，看哪兒都是晉軍，看著八公山上的草木，都像是晉兵。問為什麼有這麼多晉軍？這就是成語「草木皆兵」的由來。隨後在淝水兩軍的大決戰中，晉軍徹底打敗了秦軍，獲得了淝水之戰的決定性勝利。

　　消息傳到晉朝，謝安正在和賓客下棋，家人送上謝石、謝玄的手書，他略瞟了一眼，心裡已知裡面要說之事，就隨手把它放在旁邊，好像沒這回事一樣，繼續下棋。客人問信裡說些什麼，謝安若無其事地答道：子姪之輩已經破敵了。等棋下完了送走客人之後，謝安高興得手舞足蹈，轉身過門時，一腳踢在門檻上，把木屐的齒都碰斷了！

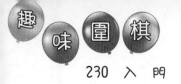

親子共讀

下好圍棋可以上清華、北大

　　學習圍棋不僅可以提升智力，對孩子的文化課起到有效的輔助作用，更重要的是，圍棋往往能夠在小孩升學的時候，相比其他某些技藝，更能夠起到推波助瀾的關鍵性作用。

　　我們可以看到，越來越多的中小學表現出對圍棋的接納的趨勢，甚至有不少名校都願意對圍棋技藝精湛的小孩拋出橄欖枝。

　　以下為整理版中國招收圍棋特長生高校一覽表：

1. 北京大學

　　據筆者瞭解，北京大學每年會舉辦一次「北京大學棋牌特長生訓練營」活動，活動中將確定棋牌特長生候選人。候選人在高考錄取中，享受北大當地一批錄取分數線下降 65 分錄取的優惠政策。往年，北大計畫招收棋牌特長生 5 人左右。據介紹，棋牌特長生的招生物件為品學兼優，具有較高棋牌

特長和專業水準的在校高三學生，招生棋牌類型為圍棋、中國象棋、國際象棋、橋牌。

2. 清華大學

筆者對清華大學的圍棋特長生招生方式不是特別明確，不過可以肯定的是，他們對學生的學業要求以及綜合素質能力要求不是一般的高，除了圍棋水準的高超，學術和其他能力也必須達到他們的要求。符合要求的圍棋特長生可以享受下降20分左右的錄取優惠政策。

3. 上海各高校

（其中包括復旦大學、上海財經大學、上海外國語大學、同濟大學等）

上海高校的圍棋發展在全國算得上是數一數二，他們彙聚了在圍棋界水準十分拔尖的大批優秀的學生。以復旦大學、財經大學和上海外國語大學為例，他們每一年都會舉辦一次「圍棋高水準運動員」比賽，根據名次錄取2～3人左右（每一年根據政策略有不同），然後在高考中享受二本線分數和二本線的六五折分數的優惠政策。正因為對高考

分數要求的大大降低,因此每一年都吸引了全國最優秀的棋手混戰於此地。(特別提醒:上海外國語大學的優惠政策通常是達到一本線分數)

4. 武漢體育學院

武漢體育學院自 2013 年 9 月起,在全國高校範圍內率先開設圍棋本科專業。圍棋招生條件為 25 歲以下,高中畢業或具有同等學歷的國家二級運動員均可參加,圍棋單招考試分為體能、理論和實戰三部分。體能測試為男子 1000 公尺和女子 800 公尺跑;理論考試為閉卷考試,主要考察圍棋基本功,如佈局、死活題、中盤、官子;最後所有考生將分組進行循環比賽,以名次決定分數,考察考生實戰能力。

根據筆者的瞭解,武漢體育學院自開設圍棋專業以來,成為全國招收圍棋特長生最多的大學。

5. 南開大學

同復旦大學等上海高校一樣,南開大學每一年也會舉辦一個「圍棋高水準運動員」測試的比賽,根據名次錄取男女各 2 人左右,在高考中享受二本

線分數和二本線的六五折分數的優惠政策。因為分數的超低優惠，以及南開大學在全國高校中名列前茅的地位，因此南開大學也是每一年圍棋特招生的熱門之地。

6. 南京郵電大學

據筆者瞭解，南京郵電大學在 2012 年以前，每一年也會舉辦圍棋特招生的比賽，並且錄取人數不少，優惠政策在一本線至二本線六五折都有。

不過貌似學校方面的原因，目前已經停止招圍棋特長生。

7. 西華師範大學

據筆者打聽，西華師範大學於 2014 年，圍棋首次立項，面向全國招生，專業除運動訓練外，可自由再選修一門；實行雙修並行；因此要向圍棋考生重點推薦。要求報考的圍棋考生具備有國家二級運動員證書，男女每年約招 12 名左右。文化屬國家每年在 5 月中旬統一單獨考試，只考 4 門，語文、數學、外語、政治；2014 年文化最低錄取分為 4 門 199 分（總分 600 分）。

第三十三課

期末總複習

【教學要求】掌握基本棋形和基礎死活。

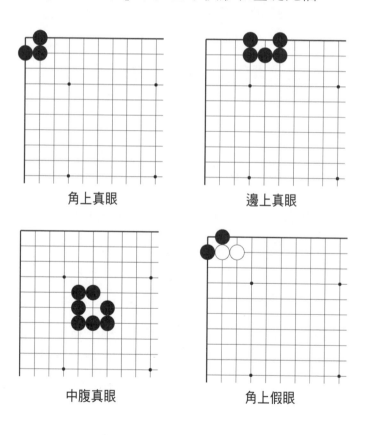

角上真眼 邊上真眼

中腹真眼 角上假眼

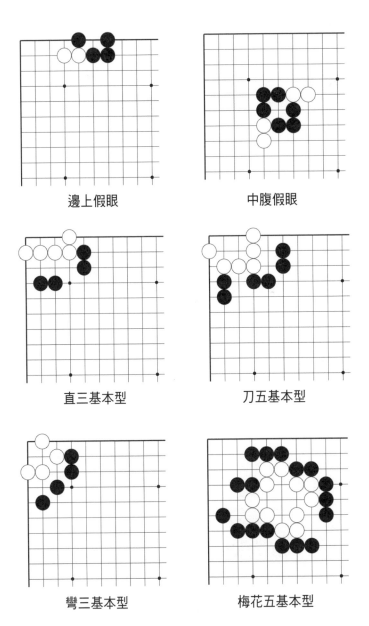

邊上假眼　　　　　　中腹假眼

直三基本型　　　　　刀五基本型

彎三基本型　　　　　梅花五基本型

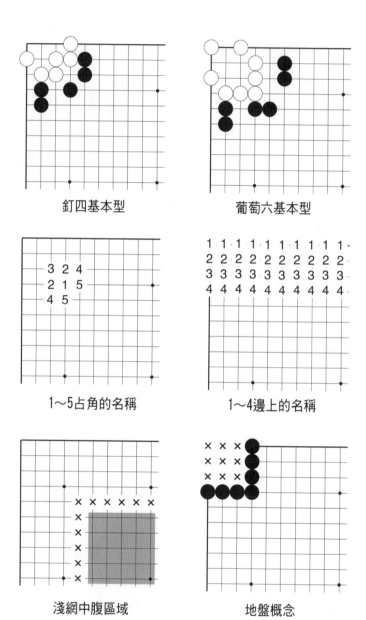

釘四基本型

葡萄六基本型

1～5占角的名稱

1～4邊上的名稱

淺網中腹區域

地盤概念

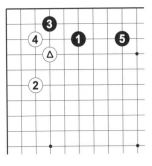

星位定石

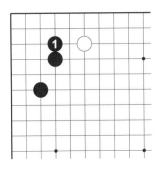

小目定石

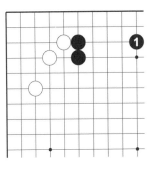

立二拆三

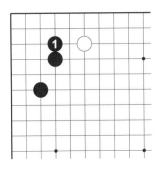

堅固守角
好形

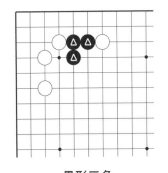

愚形三角
壞形

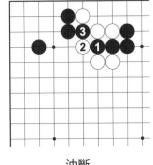

沖斷

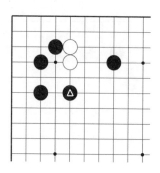

鎮頭
壓迫對方棋子，使其難受

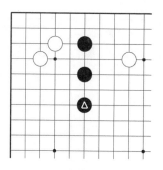

小跳
出頭順暢

歡迎至本公司購買書籍

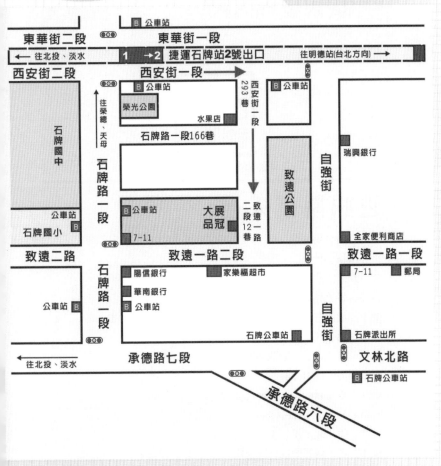

建議路線

1.搭乘捷運・公車

　　淡水線石牌站下車，由石牌捷運站2號出口出站(出站後靠右邊)，沿著捷運高架往台北方向走(往明德站方向)，其街名為西安街，約走100公尺(勿超過紅綠燈)，由西安街一段293巷進來(巷口有一公車站牌，站名為自強街口)，本公司位於致遠公園對面。搭公車者請於石牌站(石牌派出所)下車，走進自強街，遇致遠路口左轉，右手邊第一條巷子即為本社位置。

2.自行開車或騎車

　　由承德路接石牌路，看到陽信銀行右轉，此條即為致遠一路二段，在遇到自強街(紅綠燈)前的巷子(致遠公園)左轉，即可看到本公司招牌。

國家圖書館出版品預行編目資料

趣味圍棋入門／馬媛媛　著
　　——初版——臺北市，品冠文化出版社，2021〔民110.12〕
　　面；21公分——（棋藝學堂；15）
　　ISBN 978-986-06717-5-9　（平裝）
　　1.圍棋
　　997.11　　　　　　　　　　　　　　110016786

趣味圍棋入門

著　　者／馬　媛　媛

責任編輯／杜　　　恒

發 行 人／蔡　孟　甫

出 版 者／品冠文化出版社

社　　址／台北市北投區（石牌）致遠一路2段12巷1號

電　　話／(02) 28233123・28236031・28236033

傳　　真／(02) 28272069

郵政劃撥／19346241

網　　址／www.dah-jaan.com.tw

E-mail／service@dah-jaan.com.tw

登 記 證／北市建一字第227242號

承 印 者／傳興印刷有限公司

裝　　訂／佳昇興業有限公司

排 版 者／千兵企業有限公司

授 權 者／人民體育出版社

初版1刷／2021年（民110）12月

定　價／250元

大展好書　好書大展
品嘗好書　冠群可期

大展好書　好書大展

品嘗好書・　冠群可期